Barcelona

© 2004 Feierabend Verlag OHG
Mommsenstraße 43
D-10629 Berlin

© Photos: Alejandro Bachrach (www.alebachrach.com) &
Miquel Tres (www.mtres.grupouni2.com)

Project Coordination: Lars Oscenda
Text: Cristina del Valle Schuster
Translation into English: Lisa A. Twomey
Editing: Marco Krämer
Layout & Typesetting: Tobias Kuhn
Lithography: Studio Leonardo Fotolito S.r.l
Cover Photo: © Miquel Tres

Idea and concept: Peter Feierabend

Printing and Binding: AL.SA.BA. Grafiche - Siena
Printed in Italy

ISBN 3-89985-328-8
25-03047-1

Barcelona

Feierabend

Content Contenido

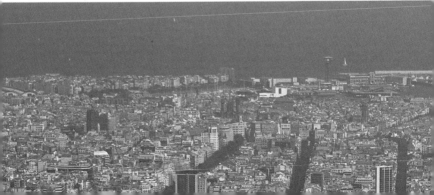

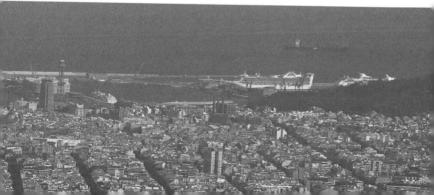

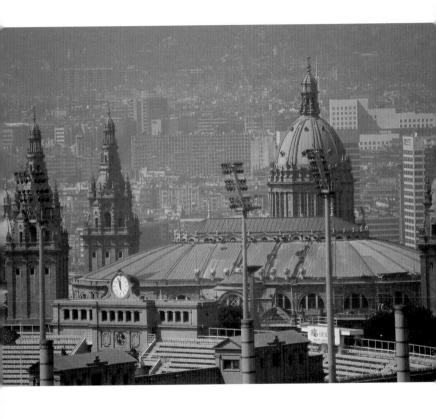

Muchas líneas se han escrito sobre Barcelona, en un vano intento de definirla, de comprenderla y llegar a su corazón. Sin embargo la ciudad es, en su esencia más profunda, un calidoscopio de ambientes, estilos, y sorpresas humanas y arquitectónicas, imposible de domar. La diversidad estilística forma parte indisoluble de la magia que ejerce Barcelona sobre visitantes y habitantes por igual. Y es que la Ciudad Condal se precia mucho a sí misma: es una ciudad coqueta donde las haya, deseosa de verse reflejada en el espejo de la opinión pública como la más ecléctica, la más bella, la más cosmopolita... en suma, la más atractiva. Los barceloneses, gente muy orgullosa de su ciudad, se preocupan, cuidan el aspecto de Barcelona. No ha habido equipo municipal

Many lines have been written about Barcelona in a vain attempt to define the city, to understand it, to reach into its very heart. However, the city is, in its most profound essence, a kaleidoscope of atmospheres, styles and human and architectural surprises, impossible to define. Stylistic diversity is an integral part of the magic that Barcelona holds over visitors and inhabitants alike. For Barcelona –often referred to as the *Ciudad Condal* (City of the Counts), as it was once the residence of the Counts of Barcelona– is very proud of itself: it is a flirtatious city if ever there was one, wanting to see itself reflected in the mirror of public opinion as the most eclectic, the most beautiful, the most cosmo-

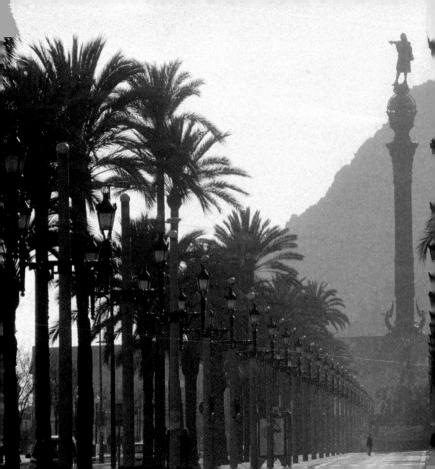

que haya dejado pasar la oportunidad de engrosar las crónicas municipales con nuevos proyectos urbanísticos, que han configurado el rostro de esta Barcelona tantas veces mutada, y no en vano uno de los lemas que el Ayuntamiento puso en marcha es aquel mítico *Barcelona, posa't guapa* (*Barcelona, ponte guapa*). Cabe recordar, así, los acontecimientos internacionales que hicieron de Barcelona una ciudad pionera en el diseño de nuevos espacios urbanos, las Exposiciones Universales de 1888 y 1929, y los Juegos Olímpicos, en 1992. Como una joven que se arregla con ilusión para su tan esperada cita, Barcelona modernizó para sendas ocasiones su imagen y mejoró su infraestructura para acoger a las multitudes que venían a visitarla desde todos los rinco-

politan... in short, the most attractive place around. Very proud of their city, the *barceloneses* watch over and care for Barcelona's appearance. No municipal government has wasted an opportunity to fill the municipal record books with new urban projects. All of these projects have shaped the appearance of this ever-changing city, and not in vain was the mythical phrase "*Barcelona, posa't guapa*" ("Barcelona, make yourself beautiful") one of the mottos started by the City Hall. The international events that made Barcelona a pioneering city in the design of new urban spaces are worth remembering: the World's Fairs of 1888 and 1929, and the 1992 Olympic Games. Like a young girl anxiously getting

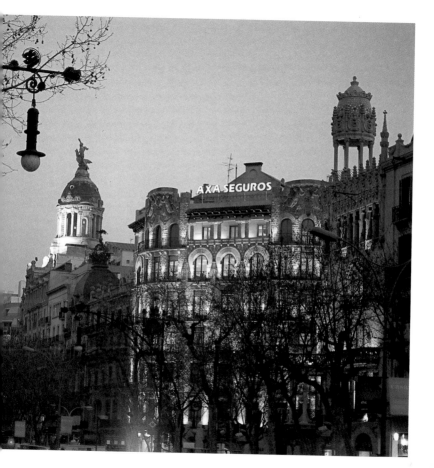

nes del mundo, como si necesitara un pretexto para embellecerse.

Barcelona encarna a la vez a un adolescente deseoso de conocerlo y experimentarlo todo, y a la madre de la sabiduría, conocedora de su pasado a la hora de proyectarse hacia el futuro. La fisonomía de la ciudad se balancea así sobre un péndulo que oscila entre la tradición y la modernidad, esforzándose por salvar lo positivo de aquella e incorporar lo mejor de ésta en una delicada ecuación. Barcelona es la ciudad de los monumentos derruidos o desplazados a otras ubicaciones, de las construcciones transformadas y reaprovechadas, y de las fachadas veladas y posteriormente redescubiertas. Esta superposición de proyectos y

herself ready for a long-awaited date, Barcelona modernized its image and improved its infrastructure to be able to receive the crowds that visited from all over the world, as if the city needed an excuse to make itself beautiful.

Barcelona is the adolescent anxious to know and experience everything and, at the same time, the wise mother, familiar with her past as she projects herself towards the future. The city's features thus swing on a pendulum that oscillates between tradition and modernity, making an effort to save the positive aspects from the past and incorporate the best things from recent years in a delicate equation. Barcelona is the city of monuments that have been

obras a lo largo de los últimos tres siglos la ha convertido en una especie de mina de arte, que acumula sus riquezas en estratos superpuestos – ocultos los unos bajo los otros– y aún sirve de escondite para infinitos secretos. Sobre las construcciones de antaño reposan las modernas creaciones – urbanas, arquitectónicas y escultóricas– de los últimos tiempos, dirigidas por la batuta de los creadores más vanguardistas. No en vano ha sido Barcelona, junto con París y Berlín, la ciudad que más ha cambiado su cara en los últimos 15 años.

La esencia profunda de la *Ciudad de los Prodigios*, como la califícase uno de sus grandes escritores, Eduardo Mendoza – reposa en los contrastes, en ocasiones sangran-

ruined or displaced to other locations; of transformed and reused constructions; of covered and later rediscovered façades. This superimposition of projects and works over the course of the last three centuries has turned the city into a kind of art mine that accumulates riches in superimposed strata –hidden one beneath another– and that still serves as the hiding place of infinite secrets. On top of the constructions of the past rest modern creations –urban, architectural and sculptural creations– from more recent times, directed by the leaders of the most avant-garde creators. It is significant that Barcelona is, together with Paris and Berlin, the city that has most changed its appearance in the last 15 years.

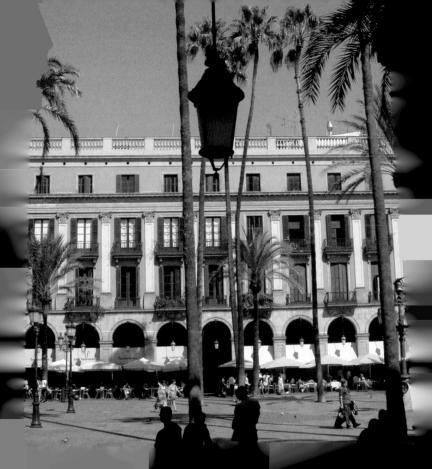

tes, no sólo en lo que se refiere a su arquitectura, sino a la diversidad de los muchos y diversos estilos que conviven como buenos vecinos puerta a puerta.

Con su millón y setecientos mil habitantes y los 90 kilómetros cuadrados de extensión, Barcelona no es una simple capital de provincias, ni le satisface tampoco ocupar el segundo lugar entre las ciudades españolas. La ciudad, condal por sus orígenes, se erige como la capital de una nación, la catalana, poseedora de una historia, cultura y lengua – el catalán– propias. Su realidad humana es bilingüe, aunque en los últimos años, la presencia de otros inmigrantes (sobre todo magrebíes, pakistaníes y latinoamericanos) y de una población casi

The profound essence of *The City of Wonders* –as one of Barcelona's great writers, Eduardo Mendoza, describes the city–, lies in its many –and at times flagrant– contrasts, not only as far as architecture is concerned, but also in the diversity of the many and varied styles that coexist, side by side, like good neighbors.

With its one million seven hundred thousand inhabitants and an area of 90 square kilometers (56 square miles), Barcelona is not simply a provincial capital, nor is it satisfied with being second among Spanish cities. The city, a count's residence in its origins, rises up as the capital of a nation, the Catalan nation, possessing its own history, culture and language – Catalan. Its inhabitants are bilingual,

estable de residentes estacionales europeos – Barcelona se ha convertido en uno de los destinos favoritos de los programas de intercambio estudiantiles– ha enriquecido la diversidad cultural de esta ciudad. De ahí que, aunque el catalán sea, junto al castellano, lengua oficial, su amalgama de culturas y corrientes catapulte a Barcelona al privilegiado estatus de contarse entre esas pocas ciudades que pueden denominarse "ciudades del mundo". Prueba de ello es la cantidad de tendencias, estilos y corrientes artísticas que surgen con una rapidez apabullante – y que son sustituidas por otras nuevas con igual prontitud–, como si esa apertura hacia el exterior que permite la constante renovación fuera el secreto de

although in recent years the presence of other immigrants (above all Maghrebis, Pakistanis and Latin Americans) and of an almost stable population of seasonal European residents –Barcelona has become one of the favorite destinations of student exchange programs– has enriched the cultural diversity of this city. Thus, although Catalan is, together with Spanish, the official language, the city's mixture of cultures and trends catapults Barcelona to the privileged status of being among the few places that can be considered "cities of the world". This is evident in the large number of tendencies, styles and artistic trends that emerge in the city with extraordinary speed –and

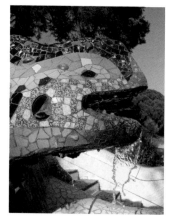

Barcelona para evitar el aburrimiento.

Hace más de dos mil años, el mundo fue testigo del nacimiento de un pequeño asentamiento romano, de escasas 12 hectáreas, llamado *Colonia Iulia Augusta Faventia Paterna Barcino*. De esa antigua Barcino, cuyo nombre ha evolucionado hasta convertirse en el actual *Barcelona*, todavía hoy en día quedan muchos vestigios. Recorrer el centro de la ciudad supone reconstruir la bimilenaria historia de la ciudad: echando un vistazo a los restos de las murallas romanas, paseando por las calles medievales colindantes a la catedral o callejeando por el antiguo barrio judío, en pleno corazón del distrito de *Ciutat Vella*, la arquitectura de la ciudad no

that are substituted by other new ideas with the same swiftness–. It is as if this openness towards other countries and cultures, a characteristic that allows for constant renovation, were Barcelona's secret for avoiding boredom.

More than two thousand years ago, the world witnessed the birth of a small Roman settlement of scarcely 12 hectares that was called *Colonia Iulia Augusta Faventia Paterna Barcino*. Many traces still remain of that ancient *Barcino*, whose name has evolved into today's *Barcelona*. Walking through the center of the city implies reconstructing its 2000-year-old history: looking at the remains of the Roman walls, strolling through the medieval streets adjoining the

sólo rinde homenaje a tiempos pasados, sino que literalmente traslada al visitante a un oasis temporal en el que se halla cobijado de la jungla de tráfico, de masas de gente y de consumismo feroz, reinantes a escasos minutos de allí. En ese contraste radical de ambientes reside uno de los encantos de la Ciudad Condal, que se esfuerza en combatir la monotonía urbanística mediante el eclecticismo extremo de sus propuestas arquitectónicas.

Ubicada entre el *Mar Mediterráneo*, la montaña de *Montjuïc* y el *Tibidabo*, – verdadero pulmón de la ciudad y espléndido mirador desde el que se divisa toda Barcelona, además de enclave de la estilizada Torre de Comunicaciones de Norman Foster, que se ha

cathedral or winding around the streets of the old Jewish quarter, in the heart of the *Ciutat Vella* (Old City) district, the city's architecture not only pays homage to times past, but also literally takes visitors to a temporary oasis in which they find themselves sheltered from the jungle of traffic, the crowds of people and the ferocious consumerism that predominate a few minutes away. One of the charms of the *Ciudad Condal* lies precisely in this radical contrast of atmospheres, and the city makes an effort to combat urban monotony through the extreme eclecticism of its own architectural proposals.

Barcelona is located between the Mediterranean Sea and the *Montjuïc* and the *Tibidabo* mountains, the

 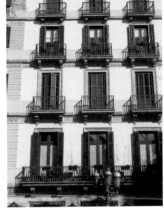

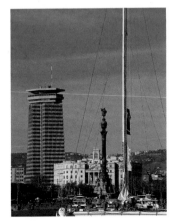

convertido en uno de los símbolos de la ciudad– Barcelona disfruta de un clima templado en invierno y fresco en verano – época en el que una ligera brisa marina siempre presente salva a la ciudad de un calor excesivo– que favorece y potencia la *joie de vivre* típica del barcelonés. Porque el alma de esta urbe no consiste sólo en su extraordinaria riqueza arquitectónica, o en la calidad de sus museos y exposiciones, ni tampoco en el vanguardismo de sus obras de teatro: recordar Barcelona es evocar la felicidad que proporcionan los pequeños detalles como el disfrute de los primeros rayos de sol en invierno, momentos en los que las terrazas de los cafés se llenan de gente dispuesta a disfrutar de un *cortado* y de

latter being the city's true nature center. The *Tibidabo* provides a splendid lookout where all of Barcelona can be seen, and it is also the enclave of Norman Foster's stylized Telecommunications Tower, which has become one of the symbols of the city. Given its location, Barcelona enjoys mild weather in the winter and cool temperatures in the summer –when a light and forever-present sea breeze saves the city from excessive heat–, which favors and promotes the *joie de vivre* typical of Barcelona's residents. For the soul of this metropolis does not consist only of its extraordinary architectural wealth, of the quality of its museums and exhibits, or of the modernity of its theatrical works: to remember

una buena conversación; de una tarde dedicada al callejeo sin rumbo fijo por *las Ramblas*, descubriendo esos detalles que suelen pasar desapercibidos – una pastelería de fachada modernista; una callejuela por la que se cuela la luz del atardecer, iluminando una farola artística y completamente desconocida; un detalle arabesco en la puerta de un edificio medio derruido–. El placer de pasarse horas observando a los mimos, cantautores, magos, tarotistas o pintores que llenan las *Ramblas*; o, sencillamente, el deleite de unas *tapas* de marisco en un chiringuito a pie de playa en la *Barceloneta*.

Además de por la cantidad de monumentos – clásicos, modernistas y vanguardistas –

Barcelona is to evoke the happiness that small details provoke, such as enjoying the first rays of sun in the winter, when the sidewalk cafes fill with people anxious to enjoy a *cortado* (espresso coffee with a dash of milk) and good conversation; an afternoon dedicated to aimless wanderings down the *Ramblas*, discovering details of the city that often pass by unnoticed: a bakery with a modernist façade; a narrow street that lets the afternoon light seep in and illuminate an unknown artistic street lamp; an arabesque detail over the door of a building half in ruins. The pleasure of spending hours observing the mimes, singers, magicians, tarot card readers or painters that fill the *Ramblas*, or, sim-

que abundan en sus calles, y de tiendas en las que hasta el último detalle de su decoración está cuidado, Barcelona destaca por el original diseño de sus bares y restaurantes, mostrando un derroche de imaginación y osadía. La originalidad del diseño con que han sido ideados estos establecimientos ha propiciado el nacimiento de un estilo típicamente barcelonés, cuyos rasgos estilísticos son muchos y muy diversos, aunque se podrían resumir principalmente en la búsqueda de formas vanguardistas, la preferencia por el diseño antes que por la funcionalidad del mobiliario, y, sobre todo, la trasgresión unida a un cierto gusto refinado. Escenario cinematográfico privilegiado, sede de pasarelas de moda de

ply, the delight of having some seafood *tapas* (different appetizers) at a kiosk on the *Barceloneta* beach.

In addition to the large number of monuments –classical, modernist and avant-garde– that abound in the streets and the shops where the very last decorative detail is carefully done, Barcelona stands out for the original design of its bars and restaurants, which display a tremendous amount of imagination and audacity. The uniqueness of these establishments' designs has brought about the development of a typical Barcelona style, which has many and diverse stylistic features. These can be summarized primarily as the search for avant-garde forms, the preference for design more

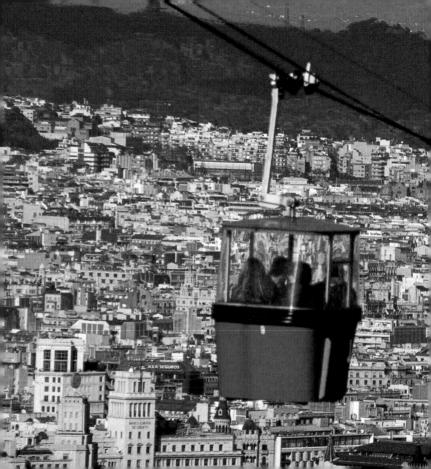

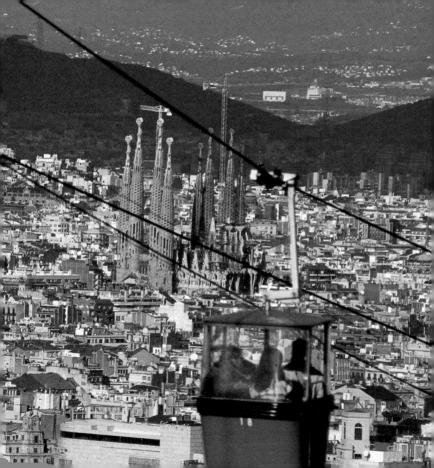

renombre internacional, cuna de corrientes arquitectónicas vanguardistas, la fama del estilo barcelonés ha traspasado las fronteras de la ciudad y ha llegado hasta otros países, transmitida por los innumerables turistas que la visitan cada año y los estudiantes que vienen a pasar un semestre o todo un año, atraídos por la fama de Barcelona , la "Ciudad del Diseño".

Tal y como ocurrió con motivo de las dos Exposiciones Universales y con las Olimpiadas de 1992 – que no sólo brindaron a la ciudad la oportunidad de modernizar su entorno y de proyectarse internacionalmente, sino asimismo de reencontrarse con el mar– Barcelona sigue poniéndose guapa: el año 2004 marcará un hito impor-

than for the usefulness of the furnishings and, above all, a violation of norms linked to a kind of refined taste. A privileged setting for filmmaking, headquarters for internationally renowned fashion shows and the birthplace of avantgarde architectural trends, the reputation of the Barcelona style has gone beyond the city limits and reached other countries, communicated by the uncountable number of tourists that visit each year and by the students that spend a semester or a whole year in the city, attracted by the fame of Barcelona, the "City of Design".

Just as happened with the two World's Fairs and the 1992 Olympics –which not only gave the city the chance to modernize its surroundings

tante en la historia de Barcelona con la celebración del *Fòrum Universal del les Cultures*, una iniciativa que pretende fomentar el diálogo entre los pueblos y el conocimiento de la diversidad cultural del planeta, y que para Barcelona supone un nuevo reto para demostrar que está a la altura de su fama.

and project itself internationally, but also to reencounter the sea– Barcelona continues making itself beautiful with the celebration of the *Fòrum Universal del les Cultures* (Universal Forum of Cultures), an initiative that attempts to encourage dialogue between peoples and foment the knowledge of the world's cultural diversity; all of which, for Barcelona, means a new challenge to demonstrate that the city can live up to its reputation.

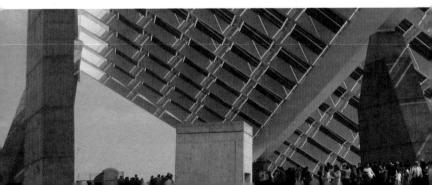

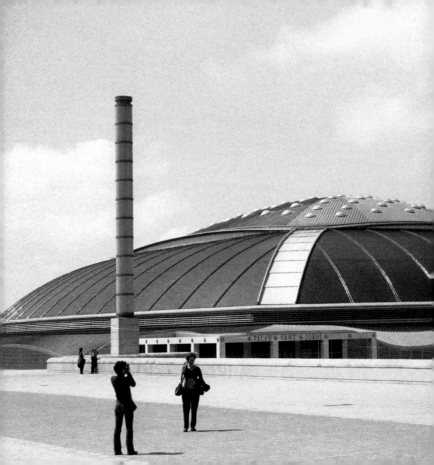

Architecture

Arquitectura

Barcelona vivió en 1929 y en 1992 dos de los momentos más importantes de su evolución urbana, encarnados en una Exposición Universal y en la celebración de los Juegos Olímpicos, respectivamente. En ambas ocasiones la arquitectura ha jugado un papel esencial y ha reivindicado para ella la creación de nuevas instalaciones deportivas, pabellones feriales, hoteles y conjuntos urbanísticos que han transformado el paisaje urbano de Barcelona. Un cambio que no fue temporal, ya que la Ciudad Condal tiende a hacer imperecedero lo transitorio rehabilitando antiguas construcciones para nuevos propósitos, en un esfuerzo por no renunciar a su pasado. Ha ocurrido así desde los mismos comienzos de esa

In 1929 and 1992 Barcelona lived two of the most important moments of its urban evolution, embodied in the World's Fair and the celebration of the Olympic games, respectively. In both occasions architecture played an essential role, bringing about the creation of new sports facilities, fair pavilions, hotels and city complexes that have transformed the urban landscape of Barcelona. These changes were not temporary for, in an effort not to forget its past, the *Ciudad Condal* tends to make passing things everlasting by rehabilitating old buildings for new purposes. This has been going on ever since *Barcino* –one of the great cities of Roman *Hispania*– was established over 2000 years ago.

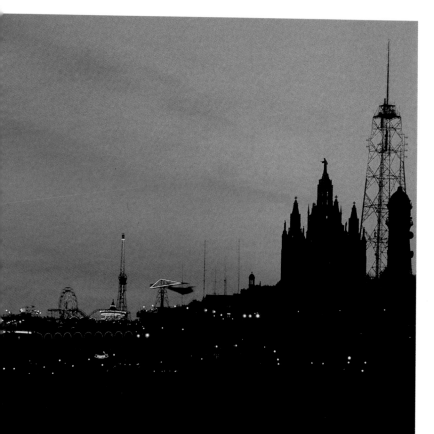

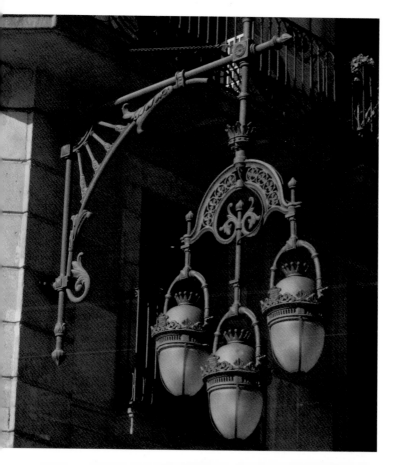

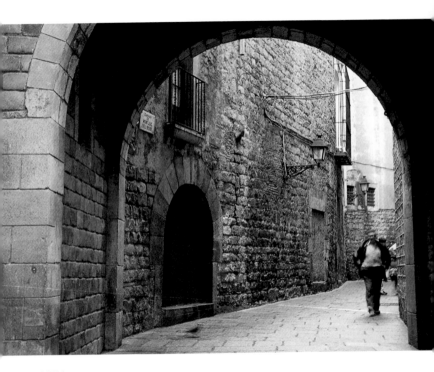

Carrer del Bisbe

Barcino de más de 2000 años de antigüedad – una de las grandes ciudades de la Hispania Romana–, cuyos restos no sólo aún quedan preservados en su emplazamiento original, en el perímetro que dibujaban las antiguas murallas, sino que algunas de las construcciones de la época siguen manteniendo su función original. Así, el viejo foro romano situado en la *Plaça Sant Jaume* es también en la actualidad el centro político de la ciudad y alberga la *Generalitat* y el *Ajuntament*. De igual modo, el Pabellón de Alemania en la Exposición de 1929, obra de Mies van der Rohe y punto de referencia de la arquitectura moderna europea fue desmontado y posteriormente reconstruido en el

Not only are the remains of the ancient city still preserved in their original places within the perimeter that the old walls delineated, some of the constructions from that era also continue to carry out their original functions. This is the case of the old Roman forum located in the *Plaça Sant Jaume*, which is now also the political center of the city and home to the *Generalitat* (Government of Catalonia) and the *Ajuntament* (City Hall). Similarly, the German Pavilion from the 1929 World's Fair, a work of Mies van der Rohe and a reference point for modern European architecture, was taken down and later rebuilt on the same spot. Even the old *Montjuïc* Stadium, built in 1929 for the World's Fair, was

Plaça Harry Walker

mismo lugar. Incluso el antiguo Estadio de Montjuïc, construido en 1929 con motivo de la Exposición Internacional fue readaptado como escenario principal de las acontecimientos del 92, a pesar de su mal estado de conservación.

Por otro lado, en boca de todos está la tradición innovadora de la arquitectura barcelonesa, que ya fue pionera en el diseño de nuevos espacios urbanos durante la segunda mitad del siglo XIX, con la creación del *Eixample* – plan urbanístico de Ildefons Cerdà que permitió la unión de los pueblos colindantes con el centro de la ciudad– y su ostentación de galas modernistas. Y de nuevo lo fue cuando, tras 66 años de espera y candidaturas rechazadas, un hecho

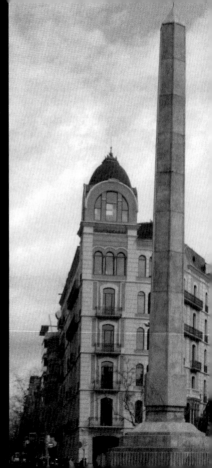

readapted to be the main se
ting for the events of 1992, ir
spite of its poor state of repa
prior to reconstruction.

Apart from this, the innova
tive tradition of Barcelona
architecture is familiar to
everyone. In the second half
of the nineteenth century th
city was already a pioneer in
the design of new urban
spaces, with the creation of
the *Eixample* –an urban plan
of Ildefons Cerdà that permi
ted the nearby towns to be
joined to the city center– anc
the city's flaunting of mod-
ernist galas. And it was once
again a forerunner when, af
66 years of waiting and bein
rejected as a candidate, a
much talked-about event like
the Olympic Games of 1992
inspired the urgent renovati

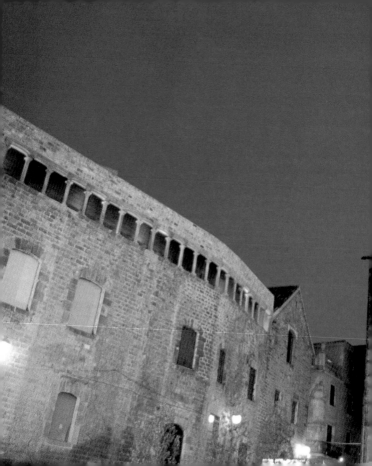

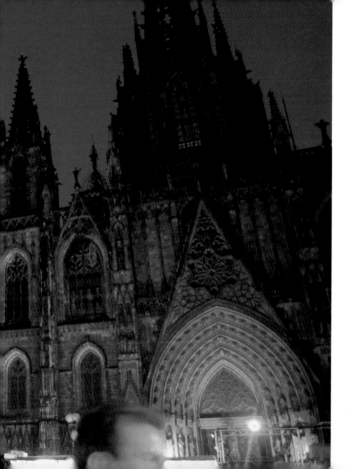

Catedral

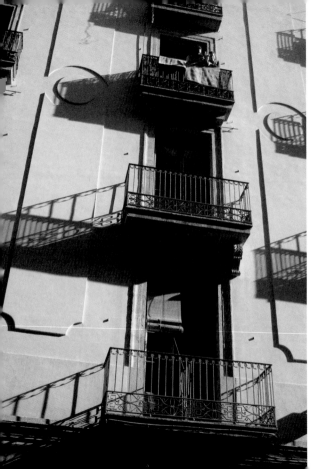

sonado como los Juegos Olímpicos de 1992 impuso la urgente renovación del tejido urbanístico, brindando así a la ciudad la oportunidad de modernizarse y proyectarse internacionalmente. Aunque las obras se concentraron en cuatro áreas – el *Parc de Mar*, la *Vall d'Hebron*, la *Diagonal* y *Montjuïc*–, es en éste último emplazamiento donde se agrupó la mayor parte de las instalaciones deportivas, conocidas con el nombre de *Anillo Olímpico*. El conjunto se distribuye en el *Estadi Olímpic*, las *piscinas Picornell*, la torre de *Telefónica*, – diseñada por Santiago Calatrava–, el *Palacio del INEFC* y el *Palau Sant Jordi*, creación de Arata Isozaki y uno de los edificios de la época más celebrados por la crítica inter-

of the urban structure, thus providing the city the opportunity to modernize and make itself known internationally. Although these works are concentrated in four areas –the *Parc de Mar*, the *Vall d'Hebron*, the *Diagonal* and *Montjuic*–, it is in this last place, known as the *Anillo Olímpico* (Olympic Ring), where most of the sports facilities were built. The complex is distributed into the *Estadi Olímpic*, the *Picornell* swimming pools, the *Telefónica* tower –designed by Santiago Calatrava–, the *Palacio del INEFC* (Palace of Catalonia's National Institute of Physical Education) and the *Palau Sant Jordi*, a creation of Arata Isozaki and one of international critics' most celebrated buildings of that time. The

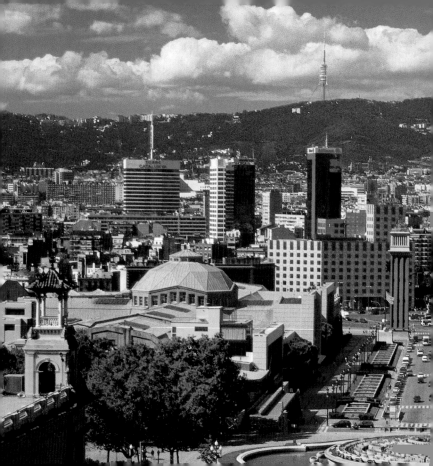

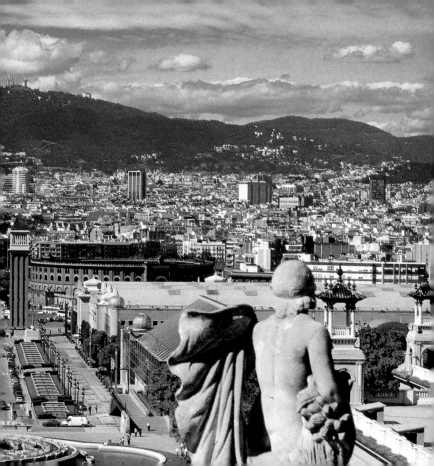

nacional. También en Montjuïc se encuentra el *Pueblo Español*, una de las principales atracciones de la Exposición Universal de 1929 que responde a un ambicioso proyecto: mostrar en espacio reducido y armoniosa síntesis los mejores ejemplos de la arquitectura española. Emplazado en uno de los vértices de la sierra de Collserola se erige la singular *Torre de Telecomunicaciones* de Norman Foster, original construcción que con sus 268 metros de altura se ha convertido en uno de los emblemas de la ciudad. En pleno centro del barrio del *Raval* destaca un edificio de líneas vanguardistas y deslumbrante fachada blanca: el *Museo de Arte Contemporáneo de Barcelona* se levanta como un objeto

Pueblo Español (Spanish Village), one of the main attractions of the 1929 World's Fair, is also in *Montjuïc* and is the result of an ambitious project: to display, in a reduced amount of space and in harmonious synthesis, the best examples of Spanish architecture. Perched on one of the peaks of the Collserola sierra is the remarkable *Torre de Telecomunicaciones* (Telecommunications Tower) by Norman Foster, an original construction that, at 268 meters high, has become one of the city's emblems. In the middle of the *Raval* neighborhood a building with avant-garde lines and a stunning white façade makes itself be seen: the *Museo de Arte Contemporáneo de Barcelona*

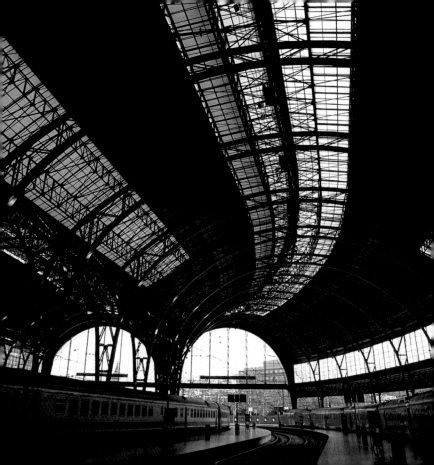

escultórico, singular y autóno-
mo, destacable por una inde-
pendencia casi desdeñosa de la
trama urbana que la rodea.

La tradición innovadora de
la arquitectura barcelonesa
continúa vigente en las realiza-
ciones actuales que se están
llevando a cabo con motivo del
Fòrum de les Cultures. Su
mayor exponente es el edificio
principal, una propuesta trans-
gresora de los arquitectos sui-
zos Herzog y De Meuron, cuya
originalidad lo convierte en
paradigma de la arquitectura
contemporánea de Barcelona.

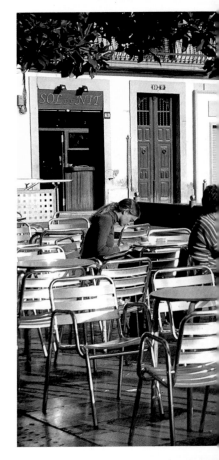

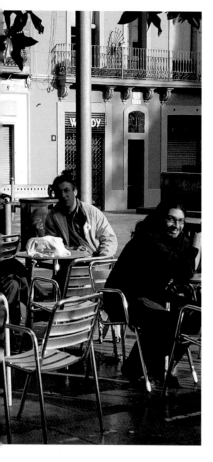

rises up like a sculptured object, unique and autonomous, standing out in its almost disdainful independence from the urban structures surrounding it.

The innovative tradition of Barcelona architecture continues in force in the constructions that are currently being completed for the *Fòrum de les Cultures*. Its greatest exponent is the main building, a daring proposal of Swiss architects Herzog and De Meuron. The originality of the construction makes it a paradigm of contemporary Barcelona architecture.

CASERIO DE PEDRALBES
DISTRITO MUNICIPAL
DE SARRIÁ
CUARTEL DE PONIENTE

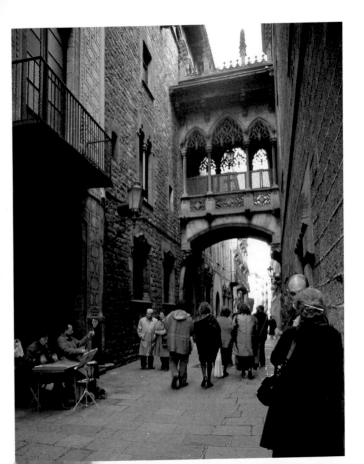

Museu Mares

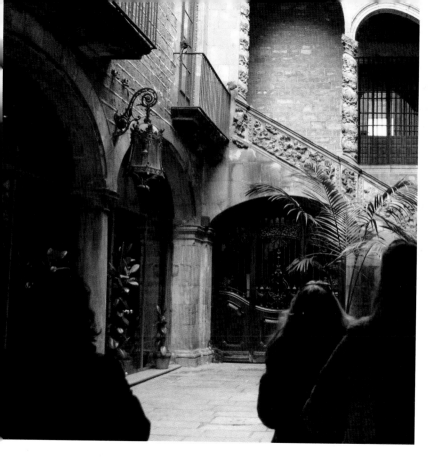

Casa de l'Ardiaca

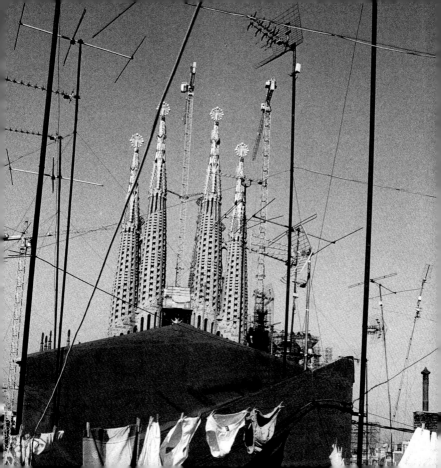

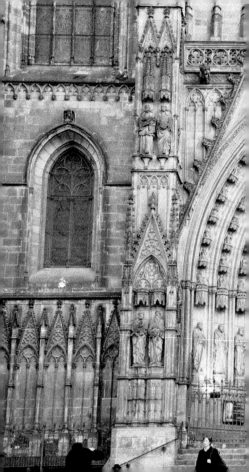

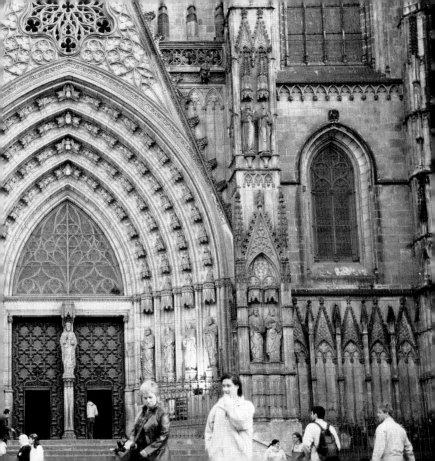

Catedral

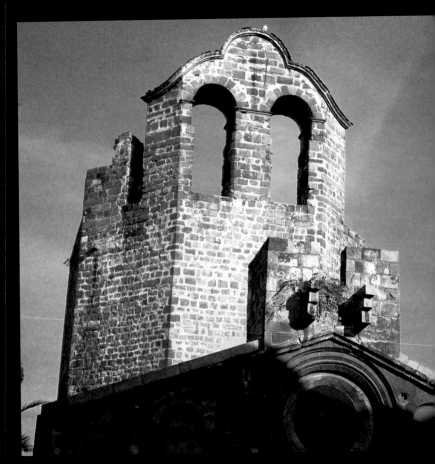

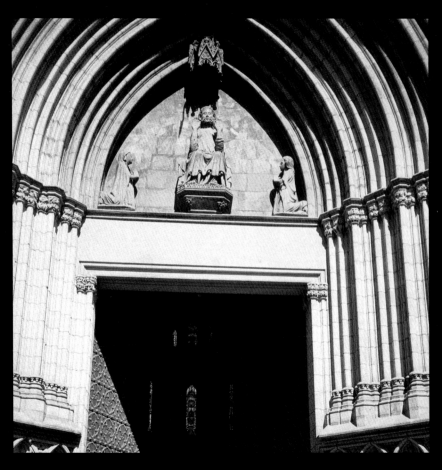

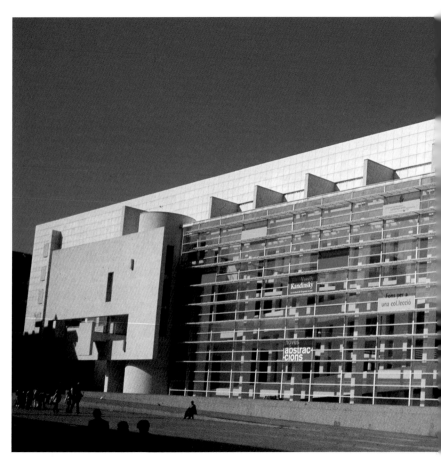

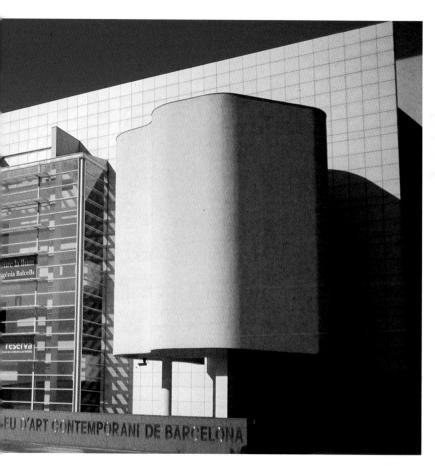

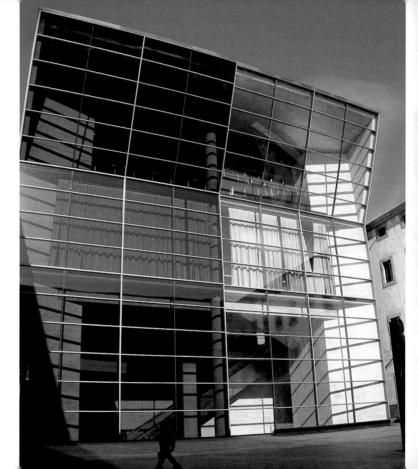

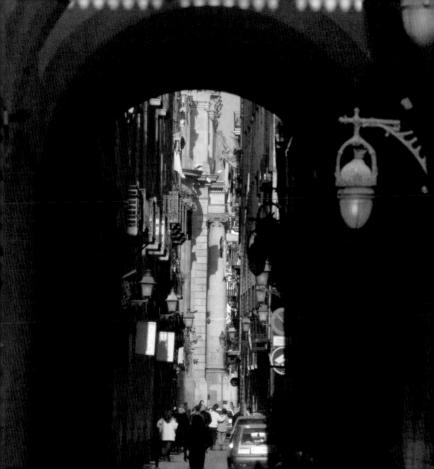

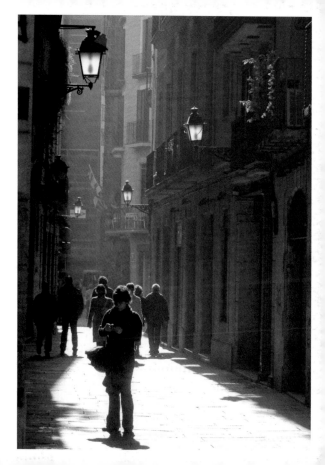

Plaça
George Orwell

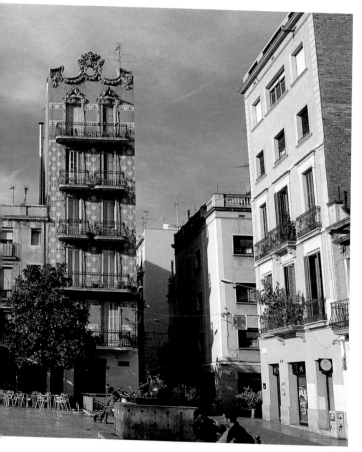

Plaça
del Sol

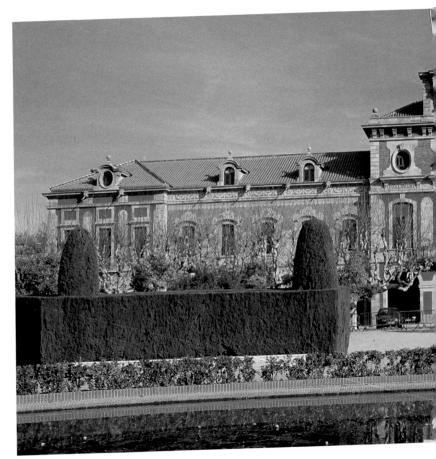

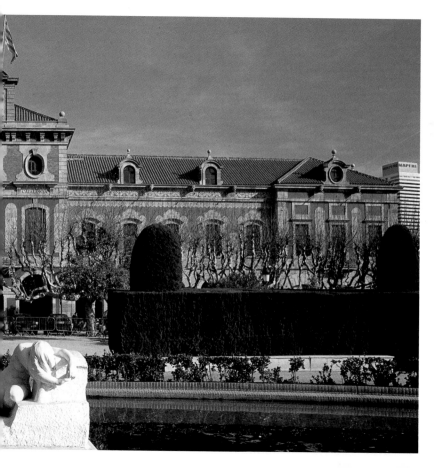

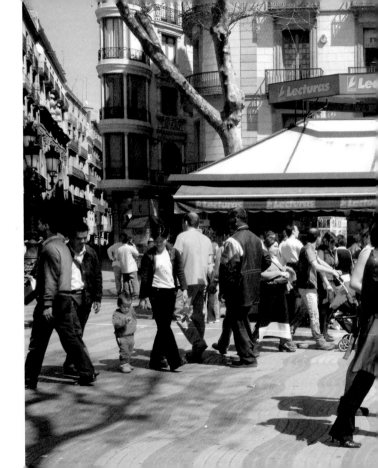

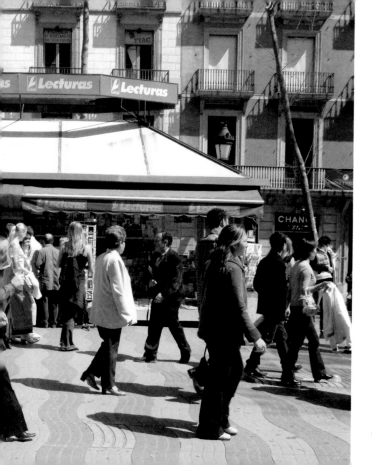

Ramblaa

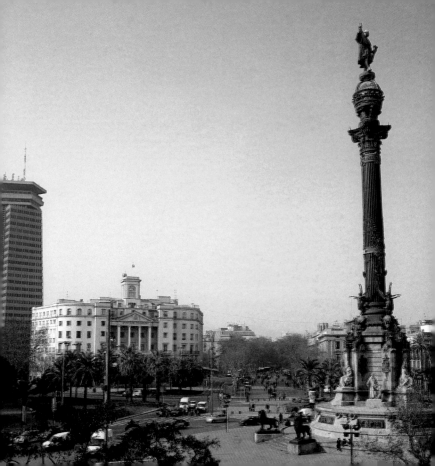

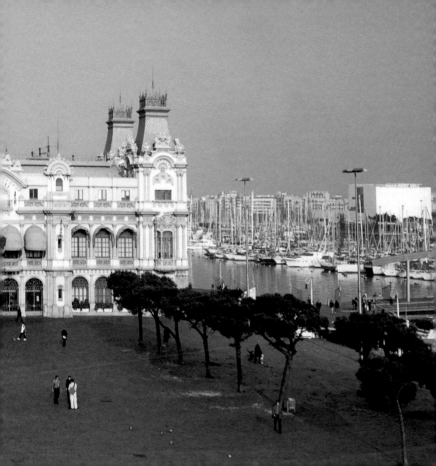

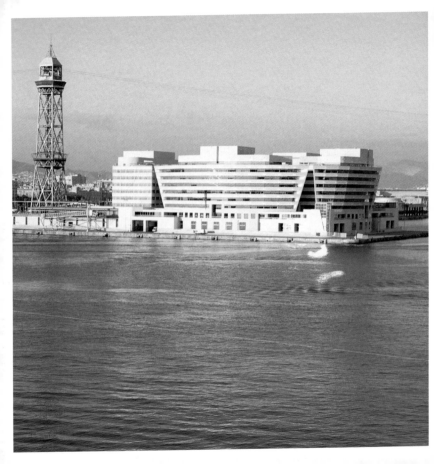

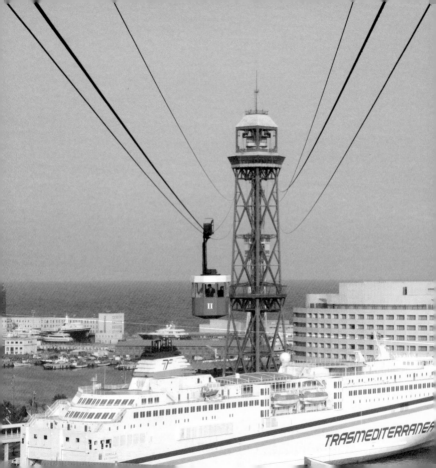

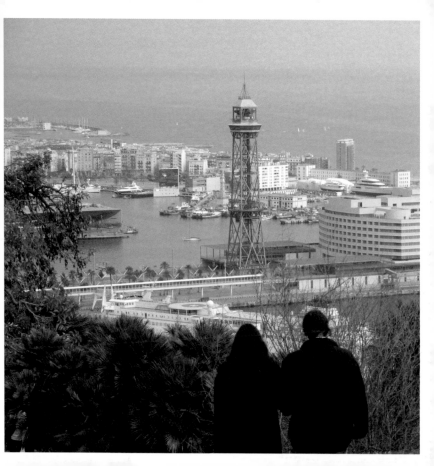

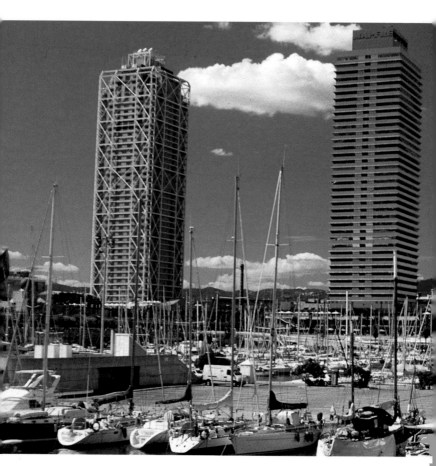

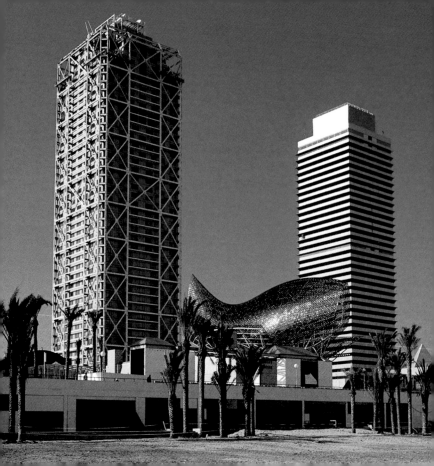

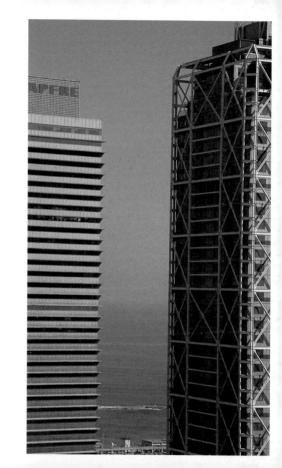

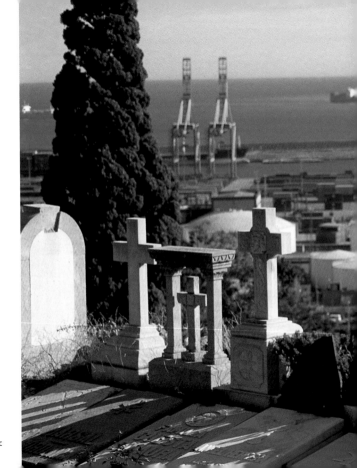

Montjuïc

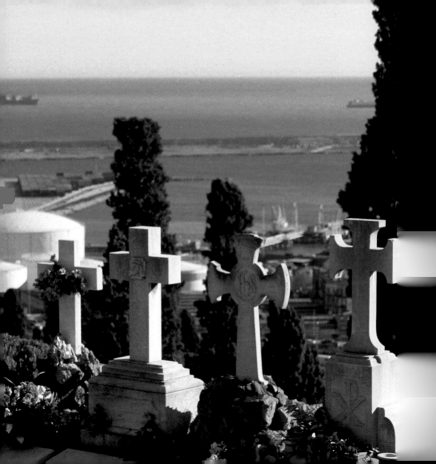

Tibidabo / Sagrado Corazón

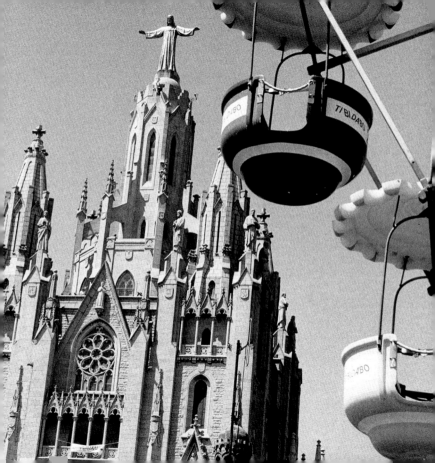

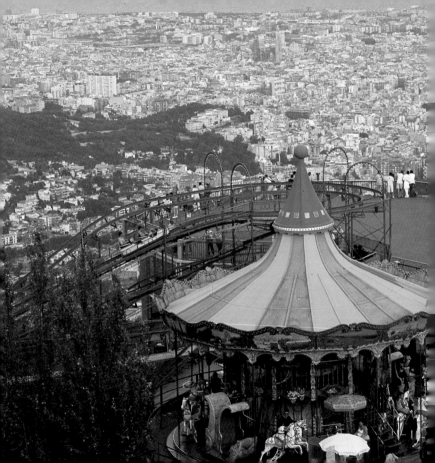

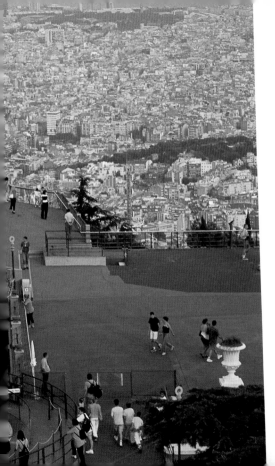

Tibidabo

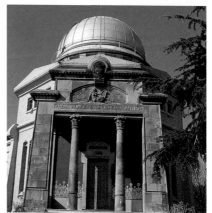

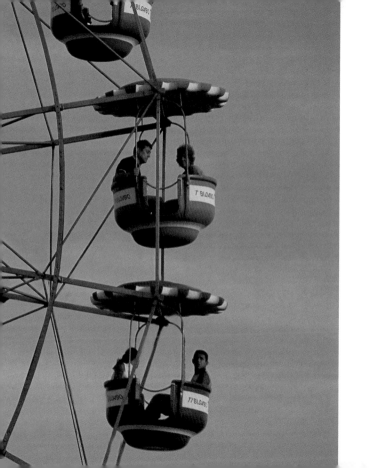

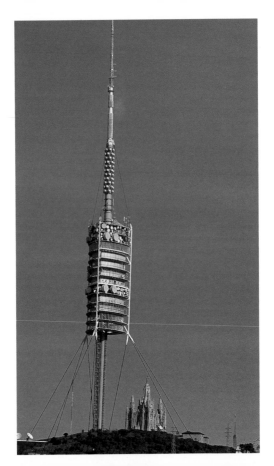

Torre de
Collserola

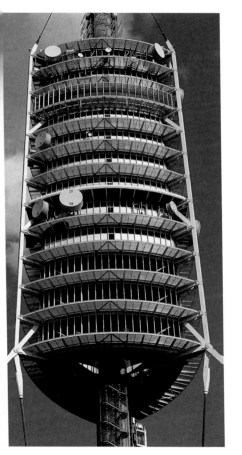
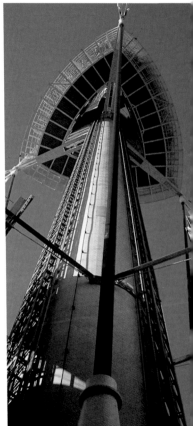

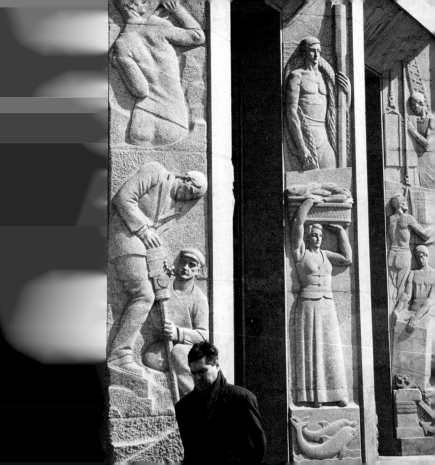

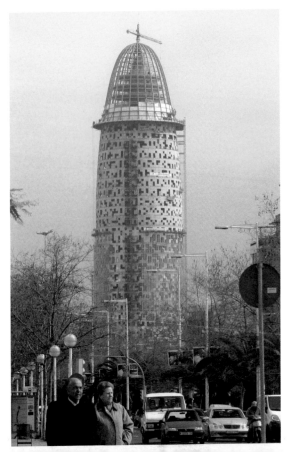

Torre Agbar

Casa
Montaner i Simon

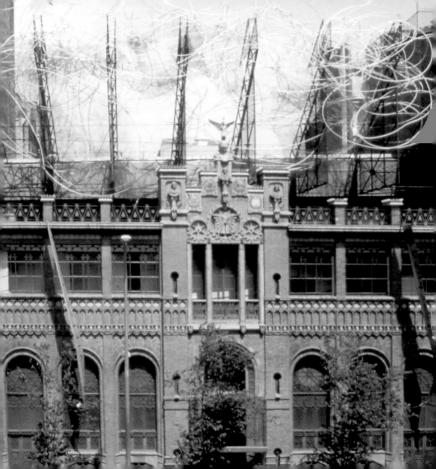

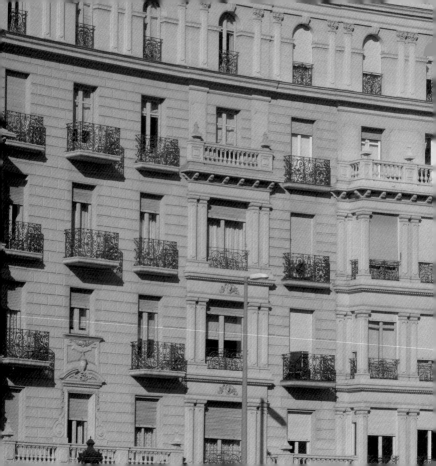

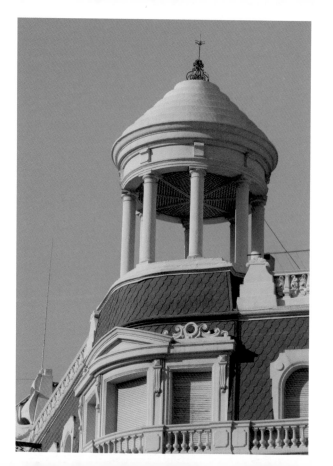

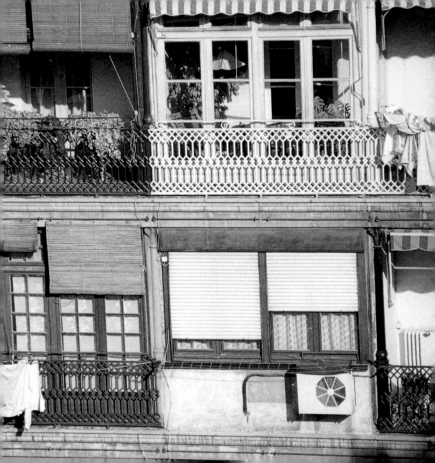

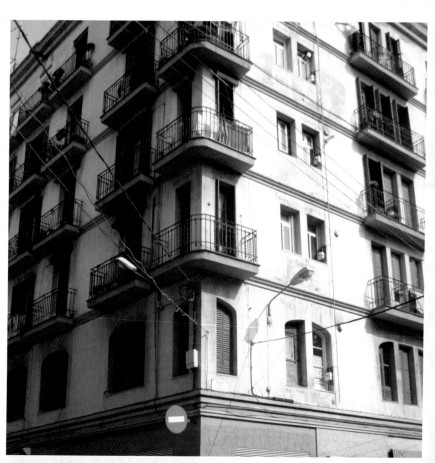

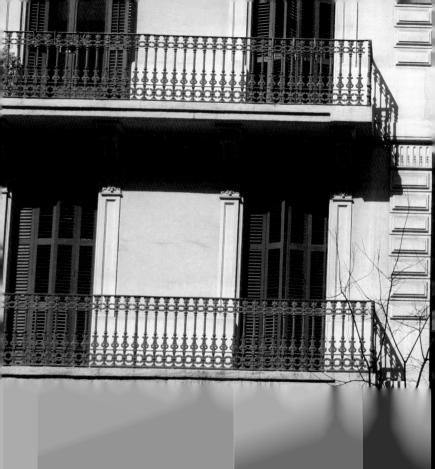

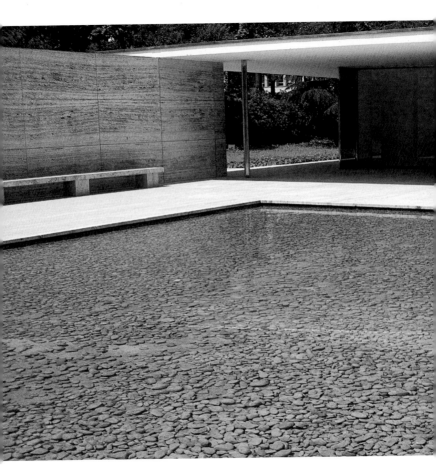

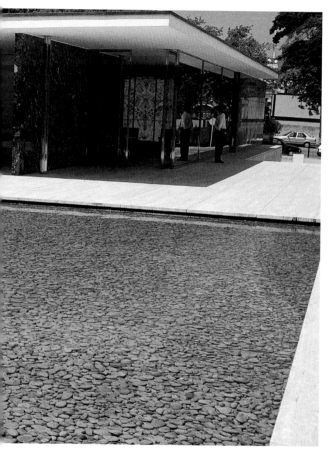

Pavelló
Mies van der Rohe

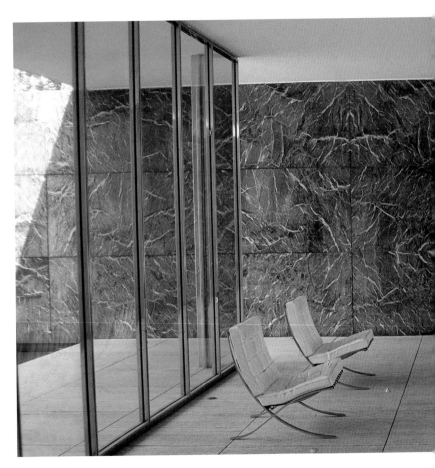

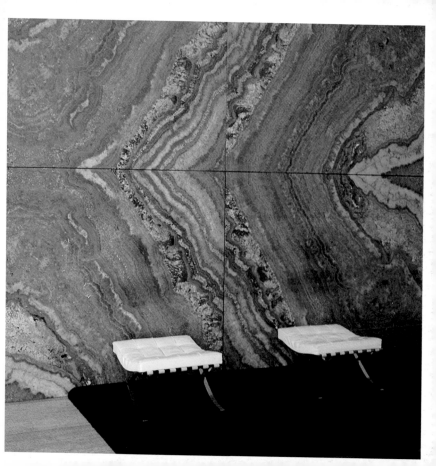

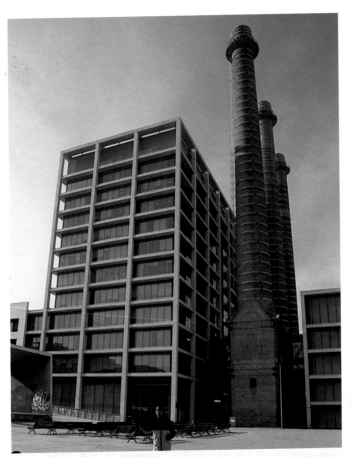

Plaça de les
Tres Xemeneies

Pont Felip II-
Bac de Roda

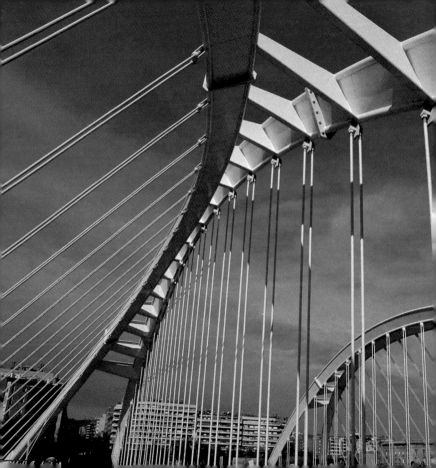

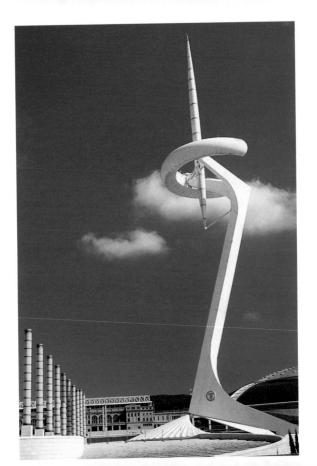

Torre de
comunicacions

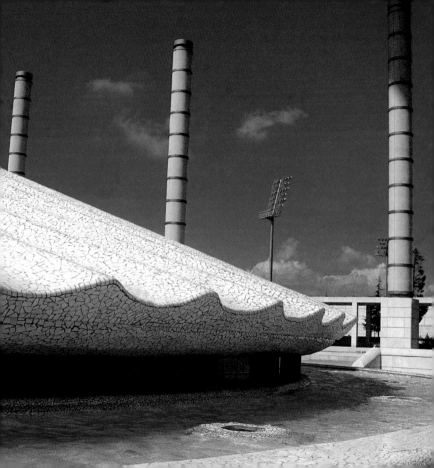

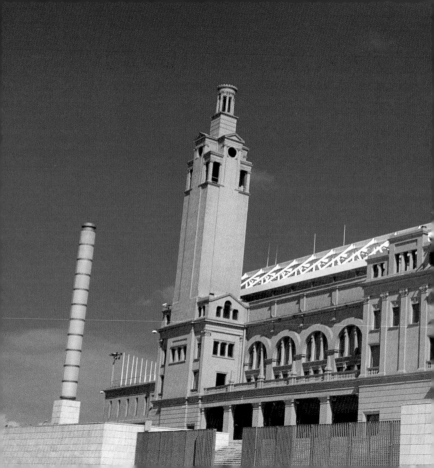

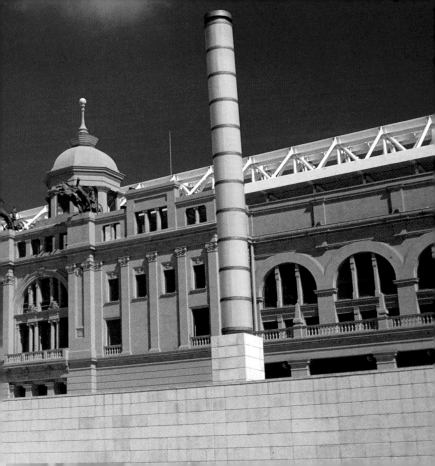

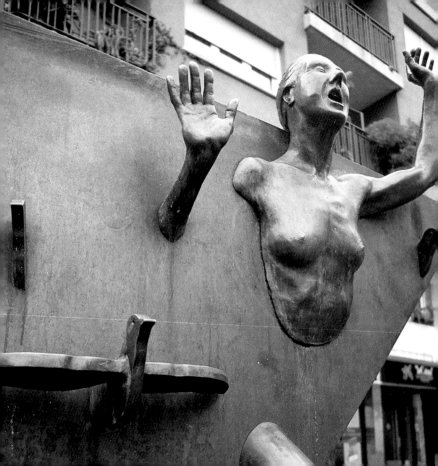

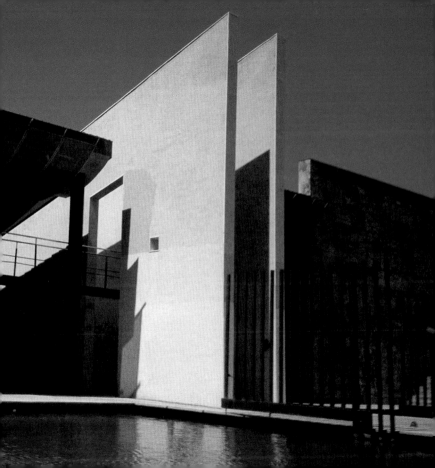

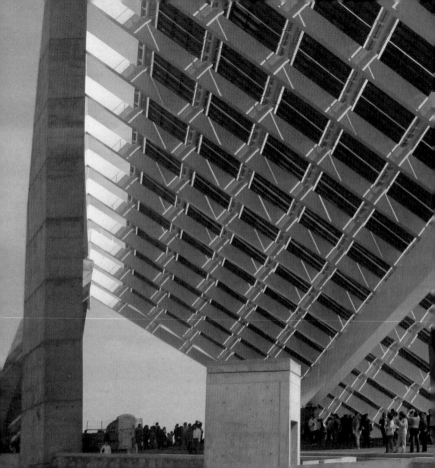

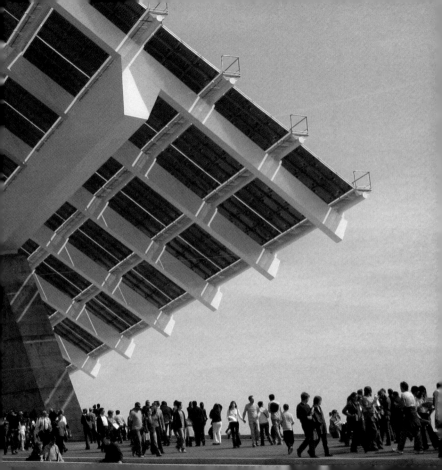

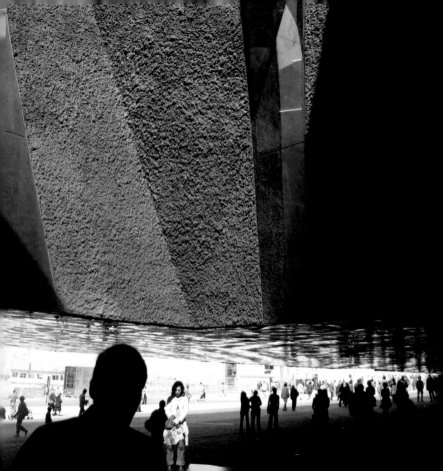

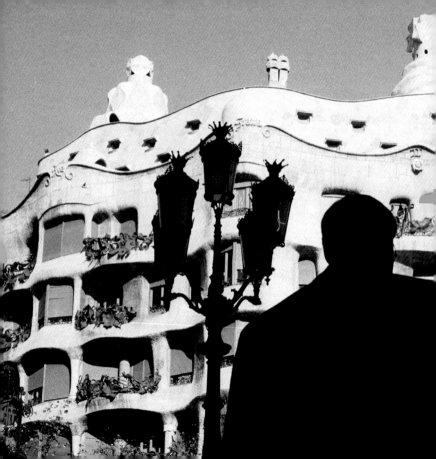

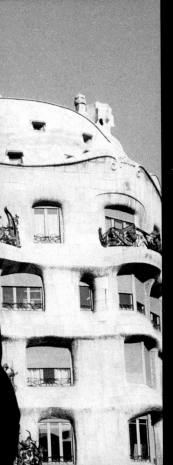

Modernism
and
Gaudí

Modernismo
y
Gaudí

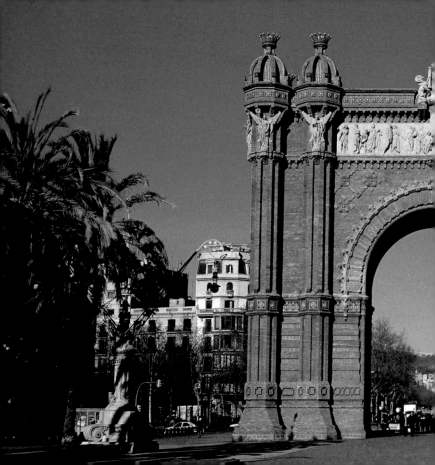

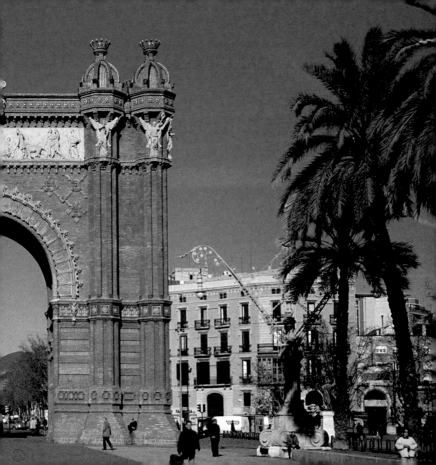

En Cataluña se conoce bajo el término genérico de *Modernismo* a un amplio movimiento artístico y cultural que se produjo a finales del siglo XIX y principios del siglo XX y que en otros países se conocía con los nombres de *Art Nouveau*, *Modern Style*, *Sezession*, *Liberty* o *Jugendstil*. Sin embargo, el Modernismo catalán abarca un campo mucho más amplio que el referido a algunas corrientes arquitectónicas y decorativas: abraza también la cultura literaria y musical de la época, presentándose a la vez como un arte vinculado a un proyecto político: el catalanismo, movimiento de reivindicación de la lengua y cultura propias conocido con el nombre de

In Catalonia, the generic term *Modernisme* refers to a broad artistic and cultural movement that took place at the end of the nineteenth century and the beginning of the twentieth, and was known in other countries by the names of *Art Nouveau*, *Modern Style*, *Sezession, Liberty* or *Jugendstil*. However, Catalan Modernism covers a much wider ranging field than just some architectural and decorative trends: it also embraces the literary and musical culture of the moment, and presents itself at the same time as an art linked to a political project: *catalanismo*, a movement that claimed recognition of the Catalan language and culture and that was known by the

Antoni Gaudí

154

Casa Ametller

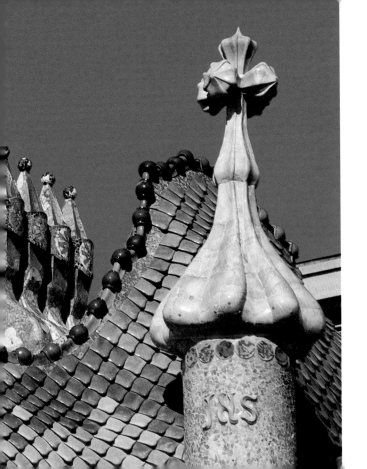

Renaixença.

La arquitectura es, sin lugar a dudas, la manifestación artística donde el *Modernisme* ha quedado plasmado con mayor fuerza, y Barcelona su gran centro de expresión, con más de la mitad de las 2000 muestras catalogadas. Es inseparable la relación entre este movimiento creativo y la modernización de Barcelona, pues sólo en el marco de la gran ciudad, en constante expansión y transformación, se puede desarrollar una arquitectura en la que la innovación técnica, estilística y tipológica es fundamental. Coincide con un momento de desarrollo socioeconómico y de expansión urbanística, protagonizada por una alta burguesía culta e impulsora de las artes, factores que propiciaron

name of *Renaixença.*

Architecture is, without a doubt, the artistic manifestation in which *Modernisme* is reflected with the most force, and Barcelona is its great center of expression, containing more than half of the 2000 works classified as Modernist. The relationship between this creative movement and the modernization of Barcelona is inseparable, for only in the framework of the big city, in constant expansion and transformation, is it possible to develop a kind of architecture in which technical, stylistic and typological innovation is fundamental. This movement coincided with a moment of socioeconomic development and urban expansion, and was led by a high middle class that was educated and promoted

el despliegue de uno de los momentos más creativos de la arquitectura moderna. El *Modernismo* alcanza su máximo apogeo hacia 1900 y se caracteriza, a grandes rasgos, por el triunfo de la curva sobre la recta, el dinamismo de las formas, la riqueza de detalles y una ornamentación vegetal y colorista.

Las obras modernistas se concentran en la cuadrícula del *Eixample*, particularmente en el *Passeig de Gràcia*, su eje principal. Sus aceras son una sucesión de algunos de los edificios más emblemáticos del movimiento, como la *Casa Milà*, llamada también "La Pedrera", la *Casa Lleó Morera*, la *Casa Ametller*, o la *Casa Batlló*. Entre los autores más

La Pedrera / Casa Milà

the arts, factors that encouraged the development of one of the most creative moments in modern architecture. Modernism reached its maximum peak around 1900, and it is characterized, in broad terms, by the triumph of curved lines over straight, the dynamism of forms, the richness of details and a coloristic ornamentation in which plants and vegetation are prevalent.

Modernist works are concentrated in the *Eixample* quarter, particularly on the *Passeig de Gràcia*, this neighborhood's main street. Its sidewalks are lined with some of the movement's most emblematic buildings, such as the *Casa Milà*, also called *La Pedrera* (The Stone Quarry), the *Casa Lleó*

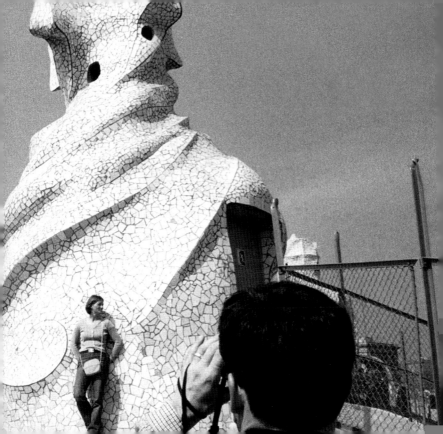

destacados del *Modernisme* se cuentan, entre otros, Lluís Doménech i Montaner (*Hospital de Sant Pau*, *Palau de la Música Catalana*), Josep Puig i Cadafalch (*Casa Ametller, Casa de les Punxes.*), Josep Vilaseca (*Arco de Triunfo*), Enric Sagnier (*Templo del Sagrat Cor*) y, naturalmente, Antoni Gaudí.

Antoni Gaudí i Cornet (1852–1926) fue el mayor exponente del Modernismo en Cataluña. De su obra se han hecho muchas interpretaciones: hay quien considera que proviene de la tradición. Otros, que su obra es vanguardista y transgresora. Unos lo califican de gran artista, y otros, de gran técnico. Lo que no deja lugar a dudas es que

Morera, the *Casa Ametller*, or the *Casa Batlló*. Some of the most prominent authors of *Modernisme* are, among others, Lluís Doménech i Montaner (*Hospital de Sant Pau, Palau de la Música Catalana*), Josep Puig i Cadafalch (*Casa Ametller*, *Casa de les Punxes*), Josep Vilaseca (*Arco de Triunfo*), Enric Sagnier (*Templo del Sagrat Cor*) and, naturally, Antoni Gaudí.

Antoni Gaudí i Cornet (1852–1926) was Catalonia's greatest exponent of Modernism. Many interpretations have been offered about his work: there are some who consider that it develops from tradition. Others, that his work is avant-garde and transgressive. Some describe him as a

Casa Macayà

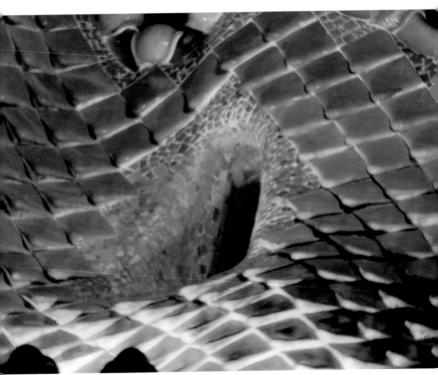

Casa Batlló

sus creaciones son sorprendentes, diferentes y, por tanto, difíciles de clasificar e imposibles de encasillar dentro de algún -ismo. Rompió con la tradición para proponer una nueva manera de entender la arquitectura, tanto por lo que respecta a la aplicación de la geometría, la concepción del espacio y los procedimientos constructivos, como en lo referente al uso de los materiales, las formas y los colores con que dota a sus obras.

Entre sus obras más destacadas se encuentran las farolas de la Plaza Real, una de sus primeras obras; la *Casa Vicens*; el templo inacabado de la *Sagrada Familia*, tradicional emblema de la ciudad; la *Finca Miralles*; la *Casa Batlló* – cuya

great artist, others, as a great engineer. What is clear beyond all doubt is that his creations are surprising, different and, therefore, difficult to classify and impossible to pigeonhole into any –ism. He broke with tradition in order to propose a new way of understanding architecture, not only regarding the application of geometry, the conception of space and construction techniques, but also regarding the use of the materials, shapes and colors that he employed in his works.

Among his most prominent works are the street lights of the *Plaza Real*, one of his first works; the *Casa Vicens*; the unfinished temple of the *Sagrada Familia*, a traditional

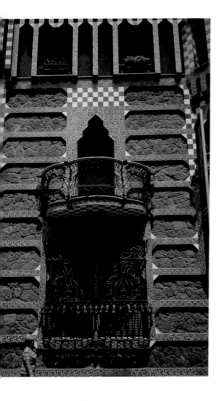

tarjeta de visita son esos per-
sonalísimos balcones con sem-
blanza de antifaz– y la *Casa
Milà*, último de los edificios
construidos por el arquitecto
en el Eixample. Eusebi Güell,
uno de los mejores amigos de
Gaudí y su principal mecenas,
encargó al arquitecto varias
obras, de las cuales en
Barcelona se encuentran el
Palau Güell, proyecto que
arrancó a Gaudí del anonima-
to; la *Finca Güell* y el *Parc
Güell*, una obra maestra de
integración de arquitectura,
escultura y naturaleza.

Gaudí fue el creador de un
lenguaje diferenciado, com-
pletamente inédito y extrema-
damente personal que le llevó
a ser objeto frecuente de fra-
ses descalificatorias y comen-

emblem of the city; the *Finca Miralles*; the *Casa Batlló* –whose most characteristic features are the unique balconies that look like masks– and the *Casa Milà*, the last of the buildings that this architect constructed in the *Eixample*. Eusebi Güell, one of Gaudí's best friends and his main patron, commissioned the architect to complete several works for him, some of which can be found in Barcelona: the *Palau Güell*, a project that snatched Gaudí out of anonymity; the *Finca Güell* and the *Parc Güell*, a masterpiece that integrates architecture, sculpture and nature.

Gaudí was the creator of a different language that was totally unheard of and

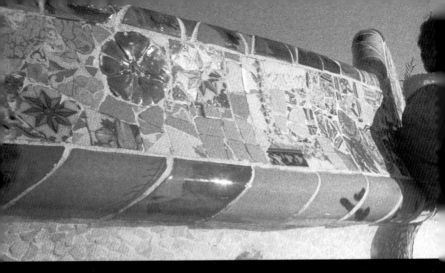

tarios sarcásticos por parte de
sus coetáneos. Como en
muchos otros casos, la recom-
pensa por su inagotable inven-
tiva ha sido póstuma y le ha
valido a varias de sus obras la
declaración de patrimonio de
la humanidad por la UNESCO.

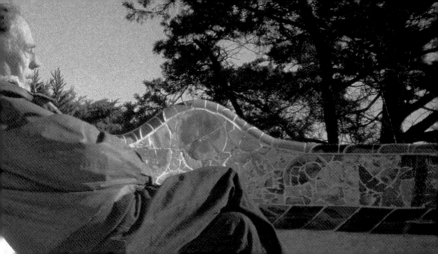

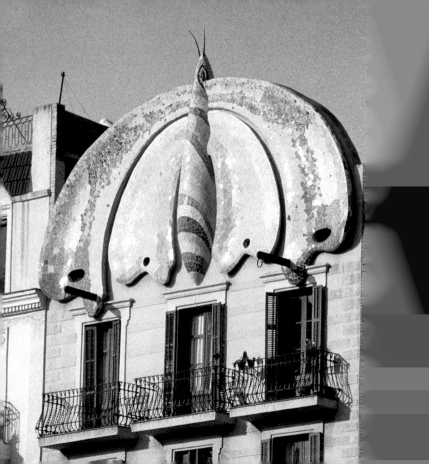

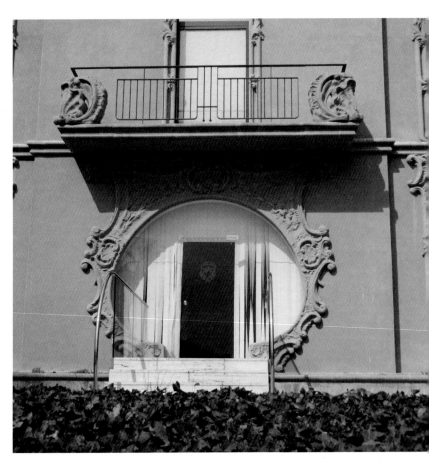

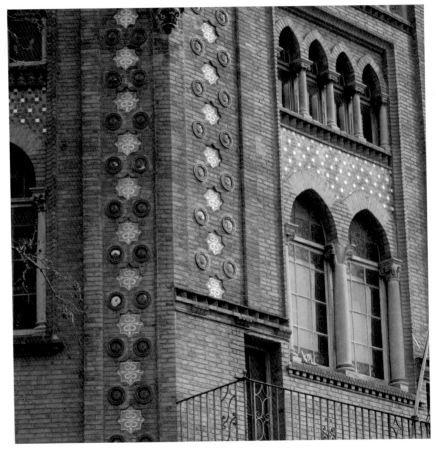

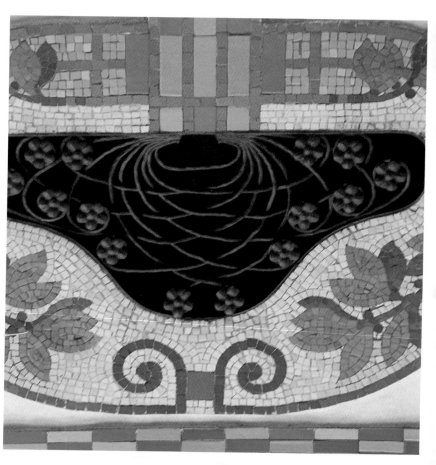

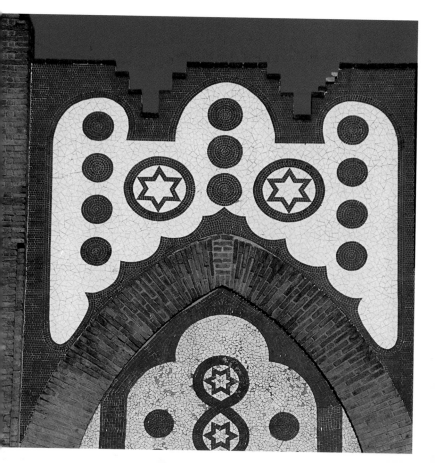

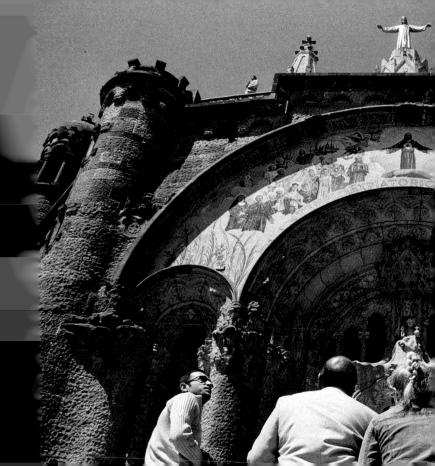

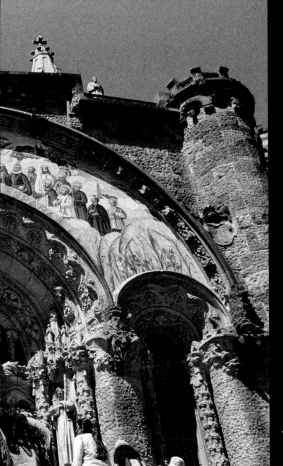

Tibidabo

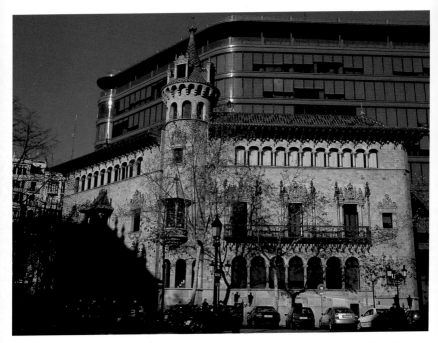

Palau de la Diputació

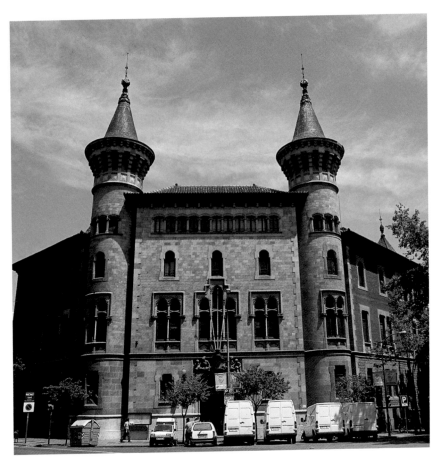

Conservatori de Música

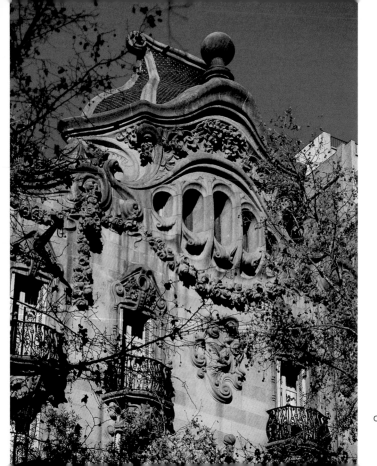

Casa Comalat

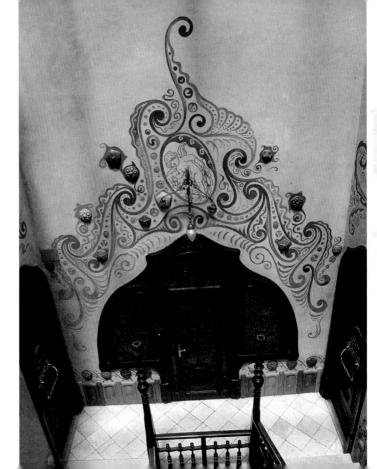

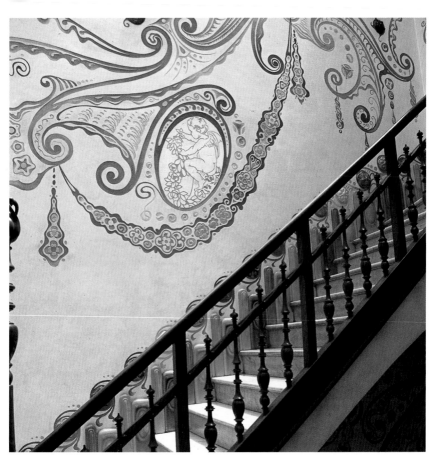

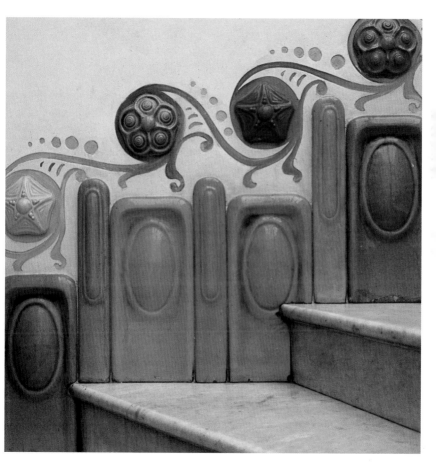

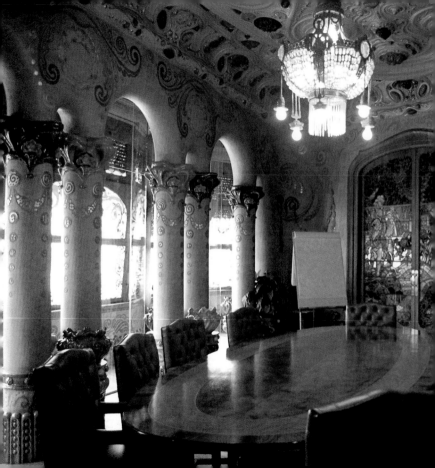

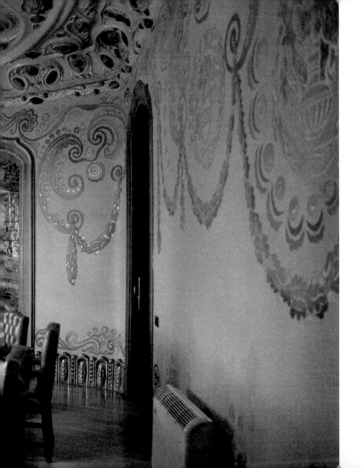

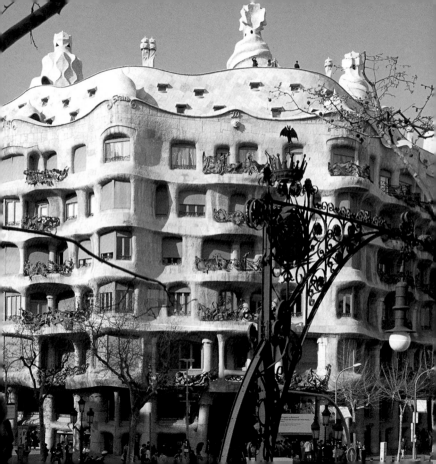

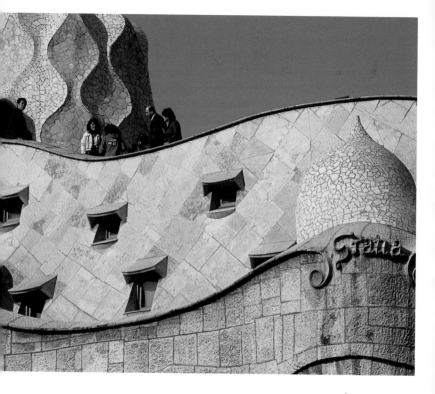

a Pedrera / Casa Milà

194

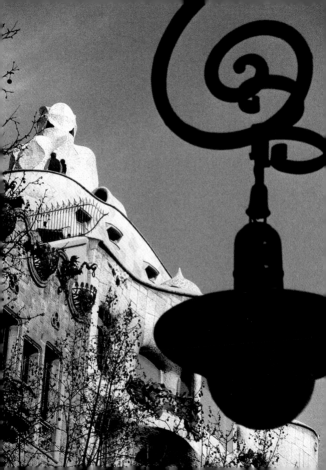

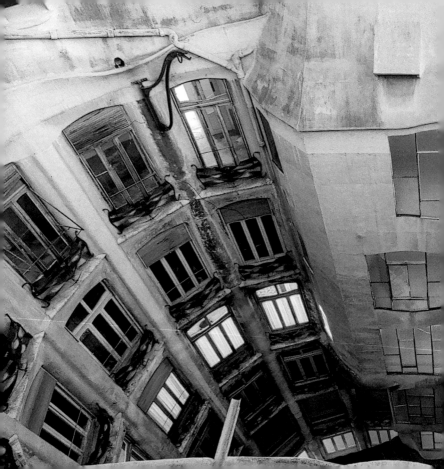

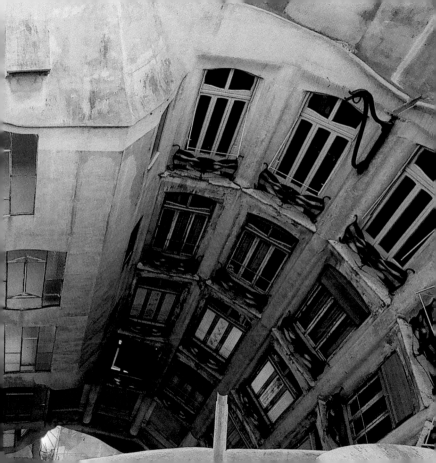

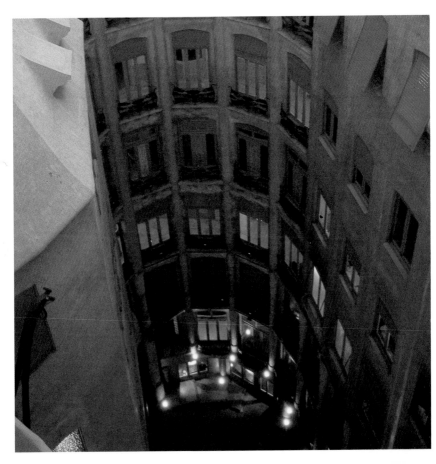

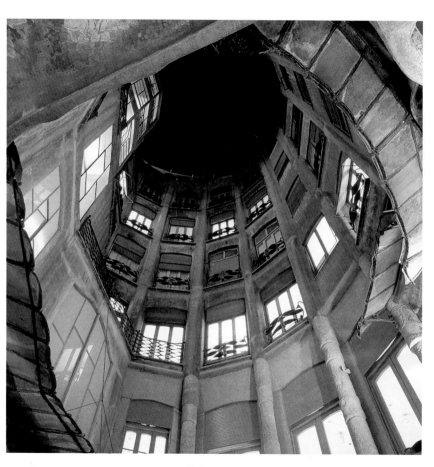

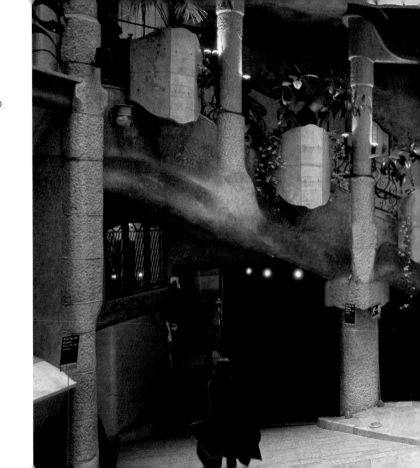

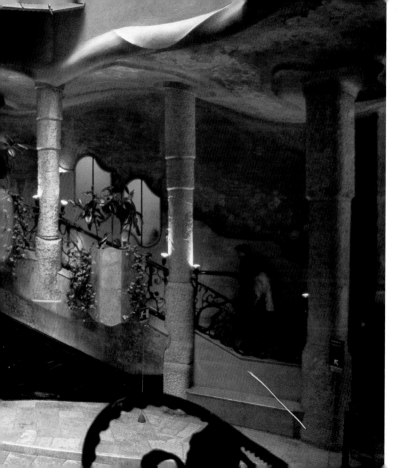

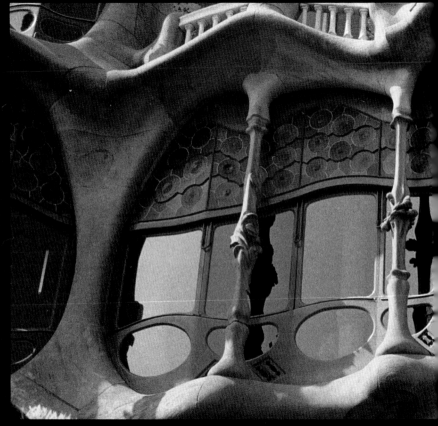

Casa Batlló

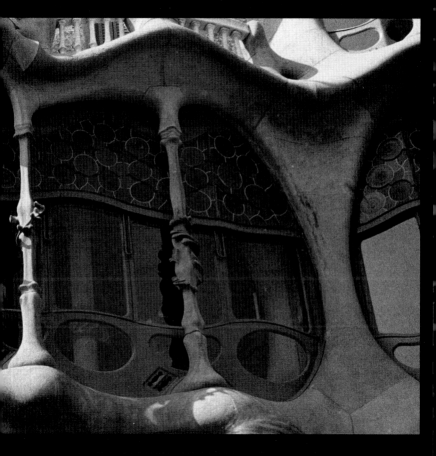

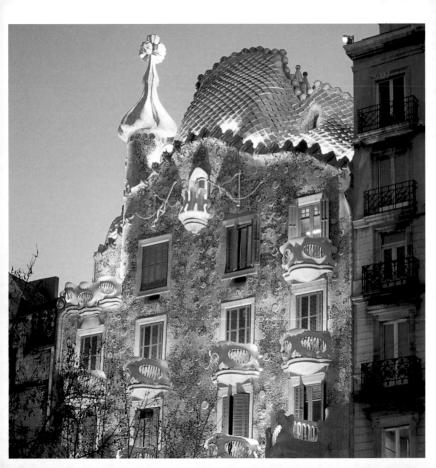

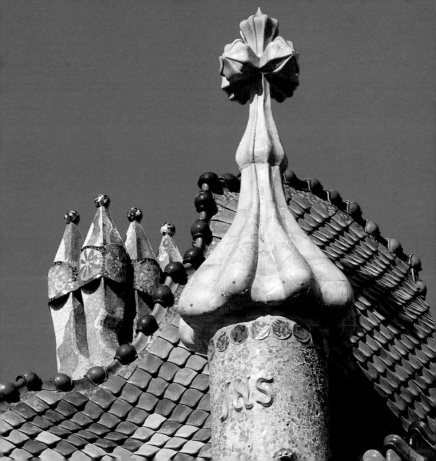

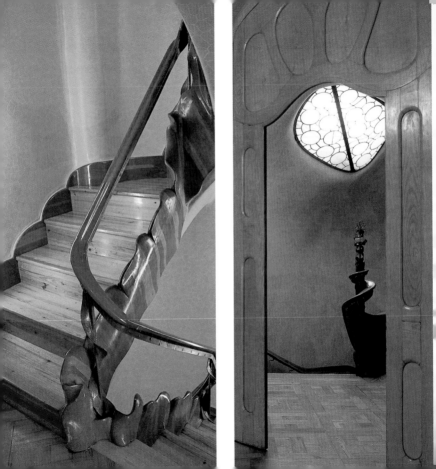

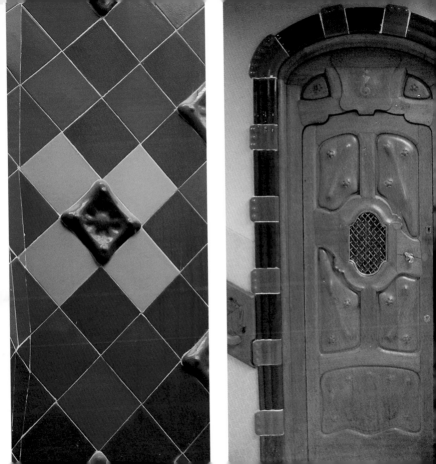

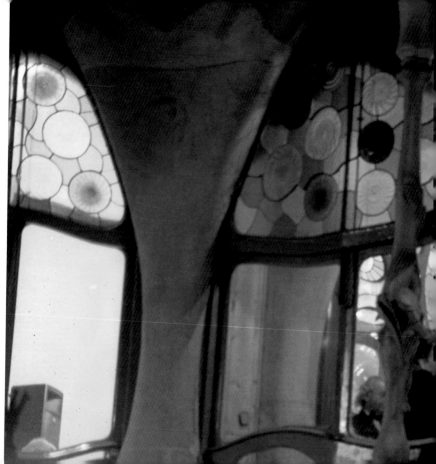

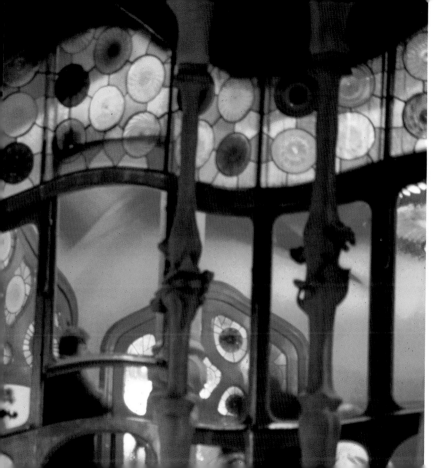

214

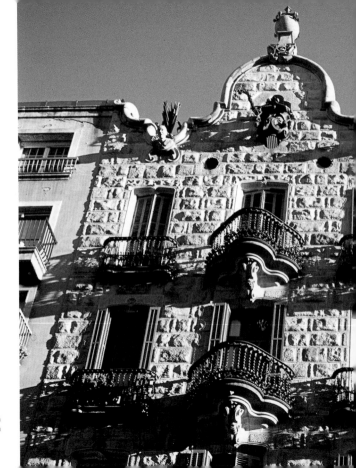

Casa
Lléo Morera

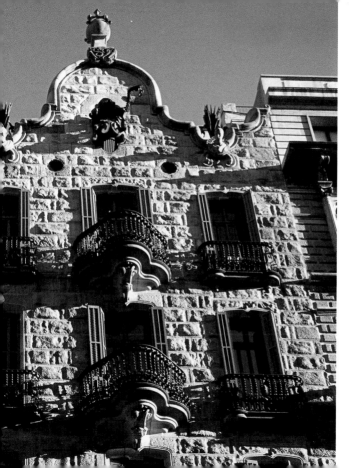

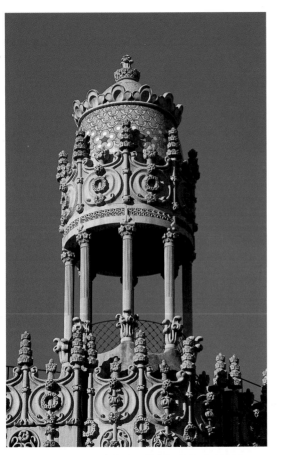
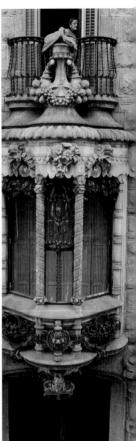

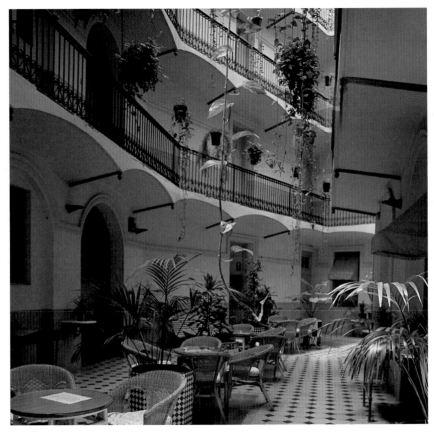

Hotel Peninsular

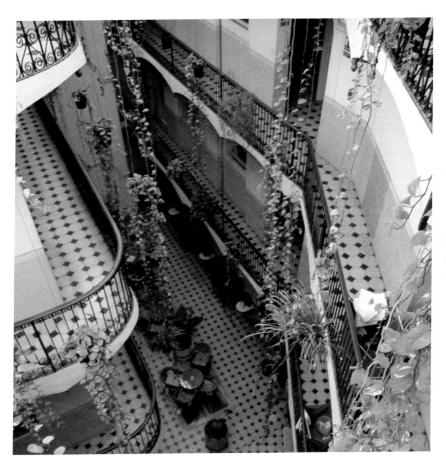

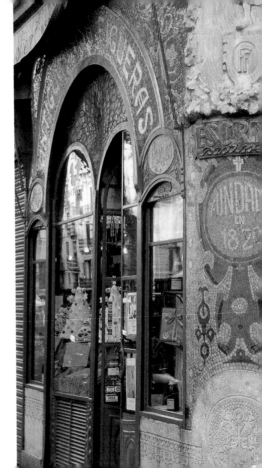

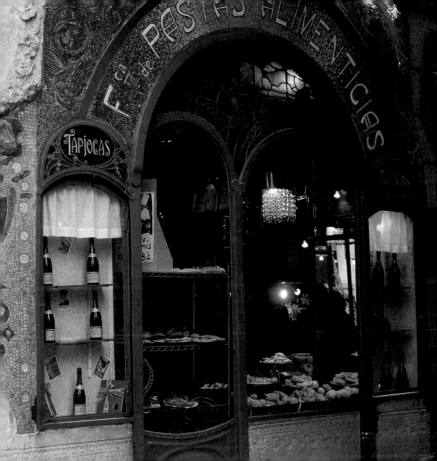

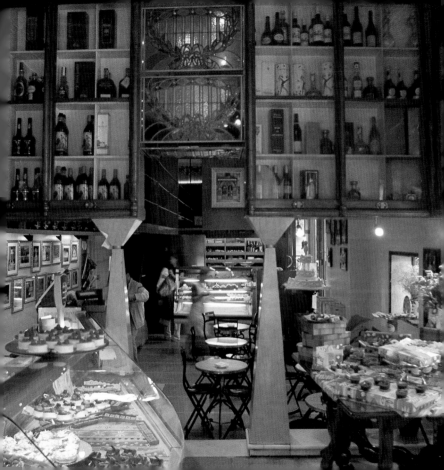

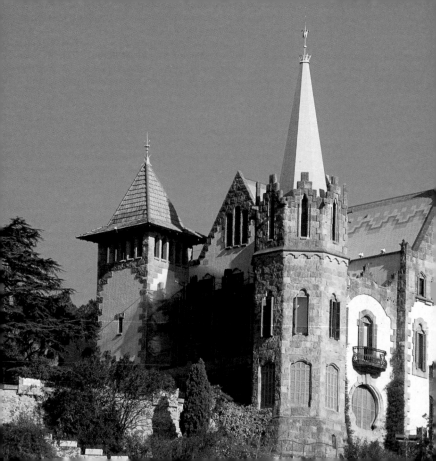

Casa Arnús

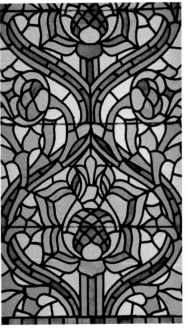

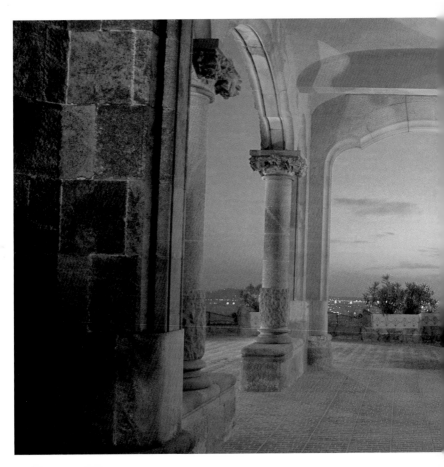

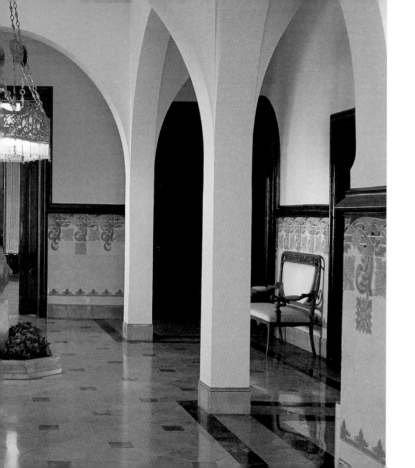

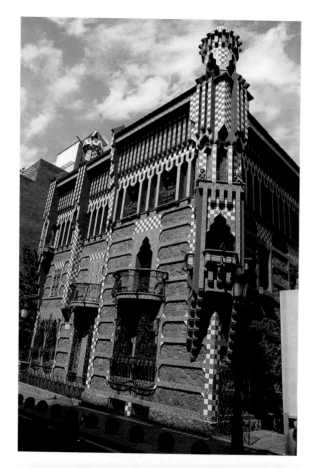

Casa Vicens

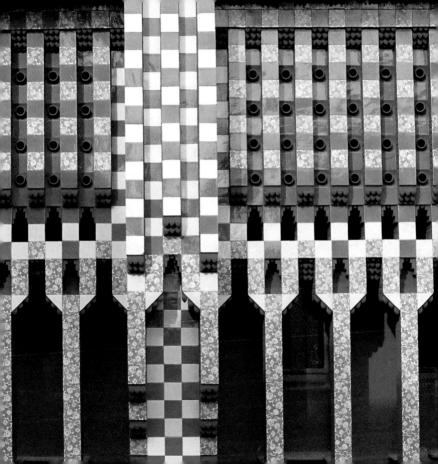

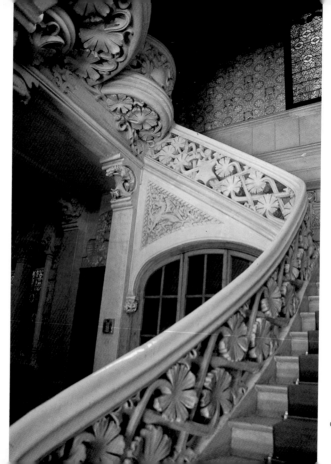

Casa Thomas

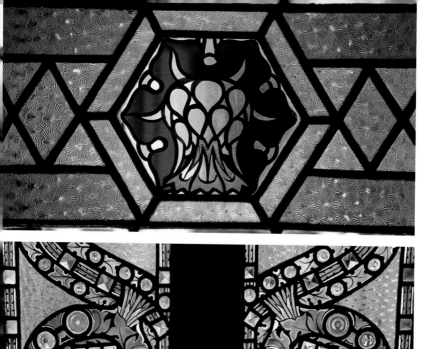
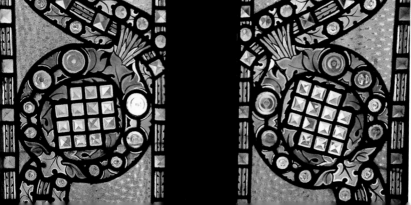

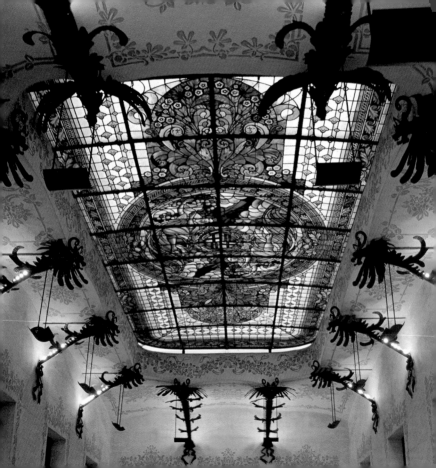

Ajuntament de Sants

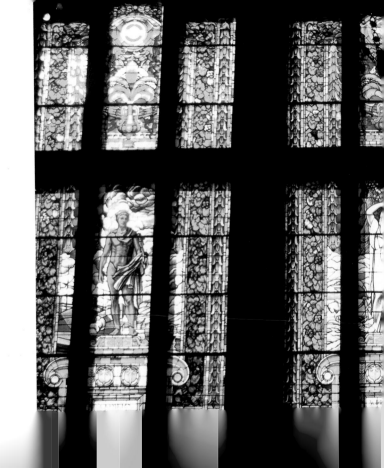

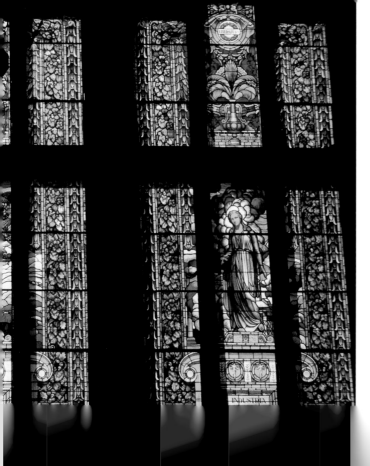

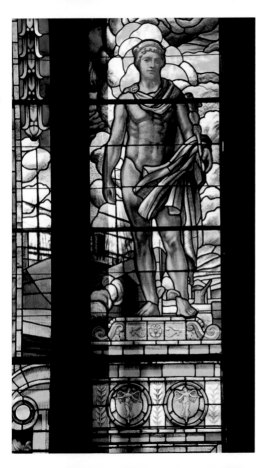

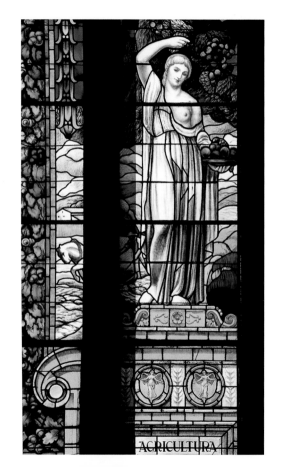

AGRICULTURA

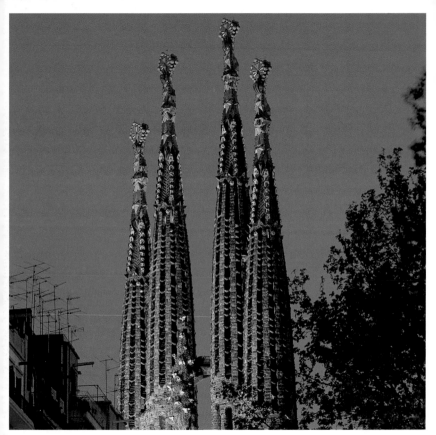

Sagrada Familia

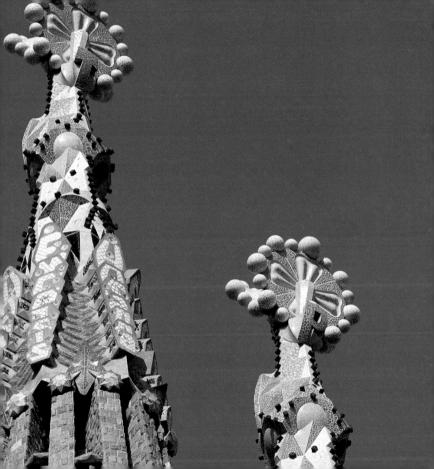

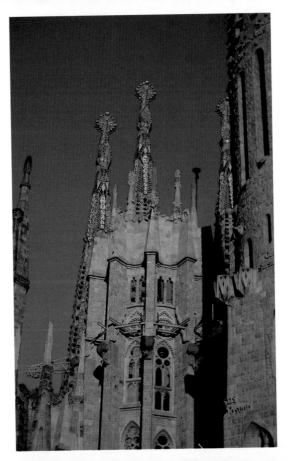

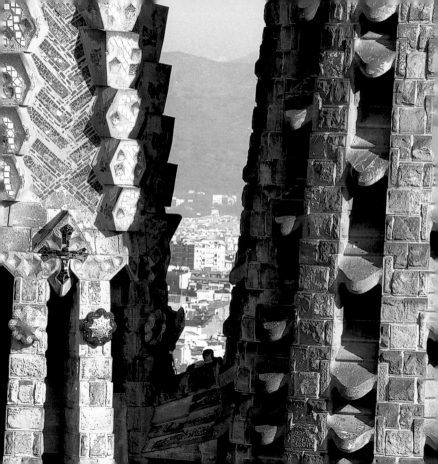

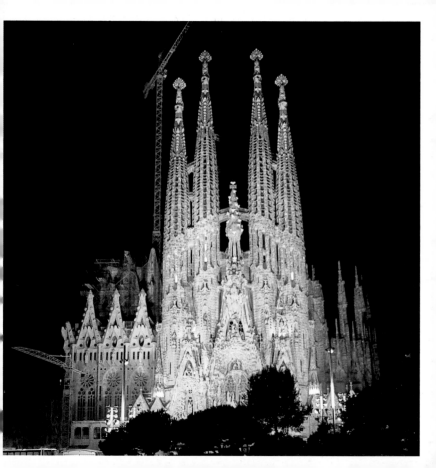

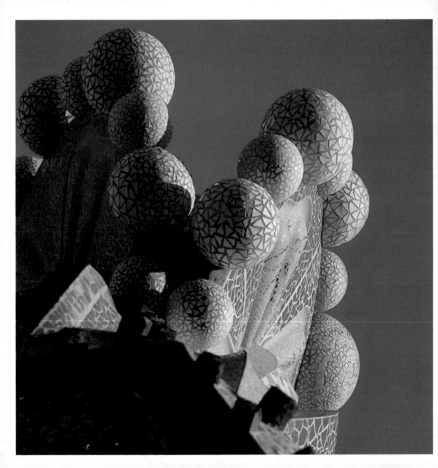

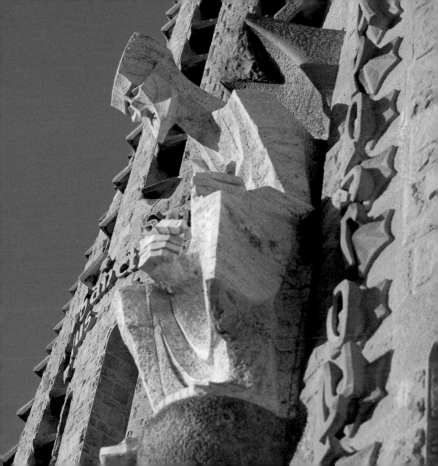

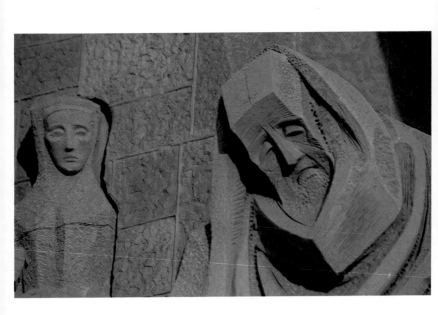

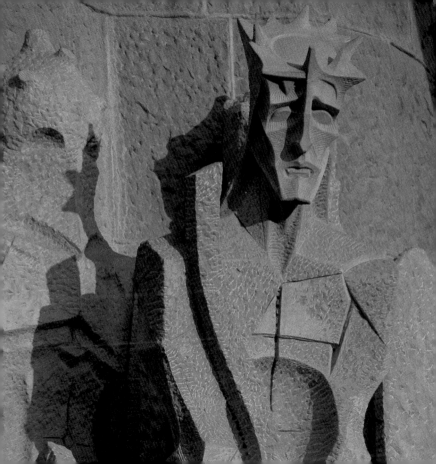

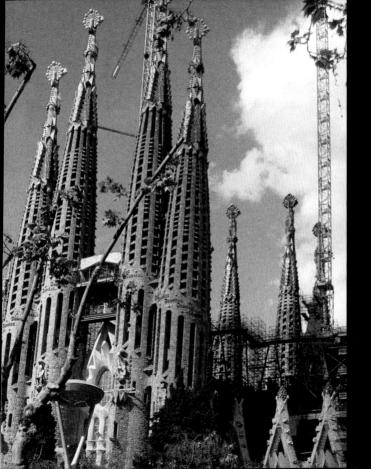

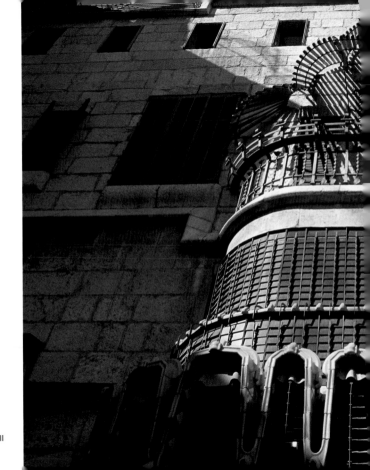

Palau Güell

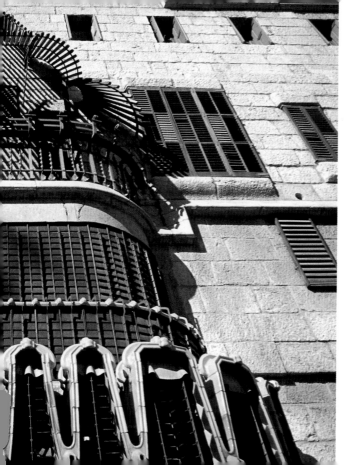

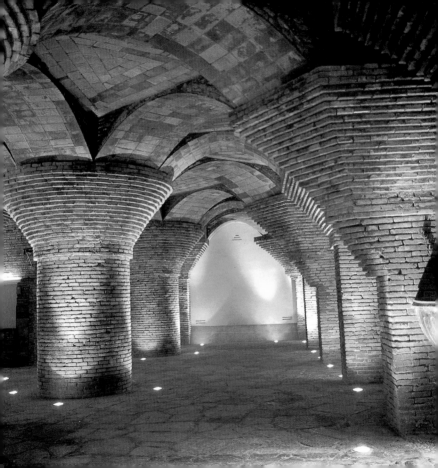

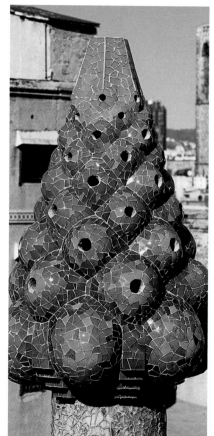

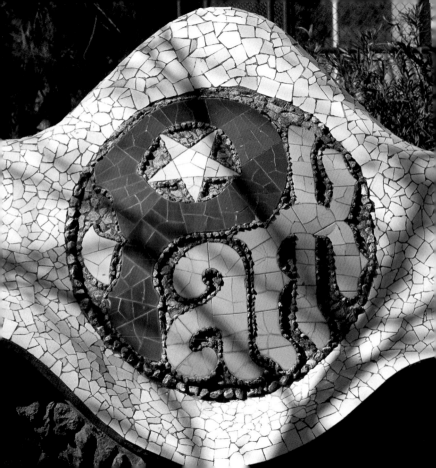

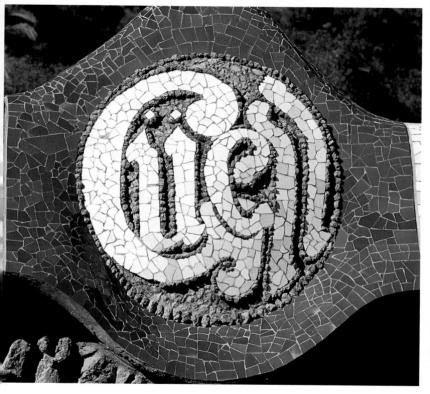

Park Güell

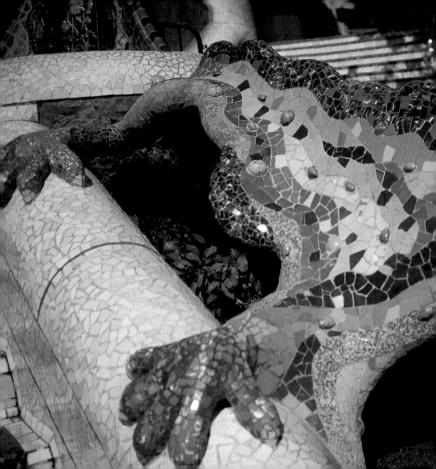

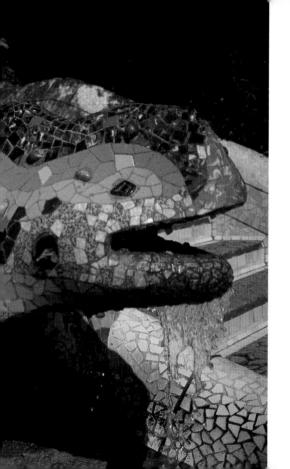

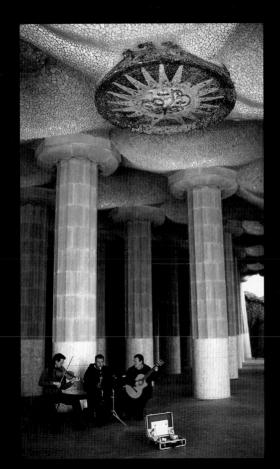

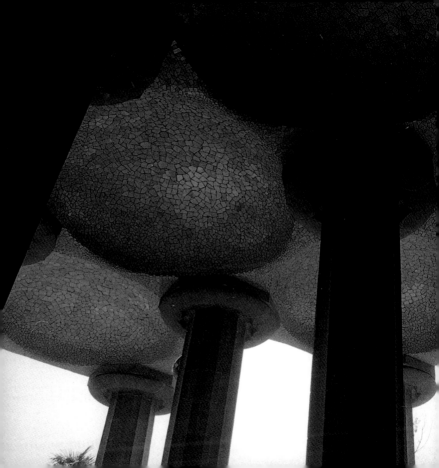

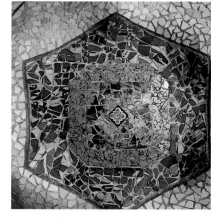
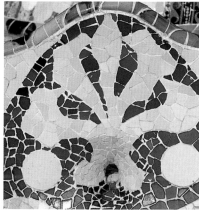
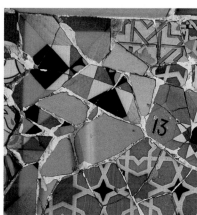

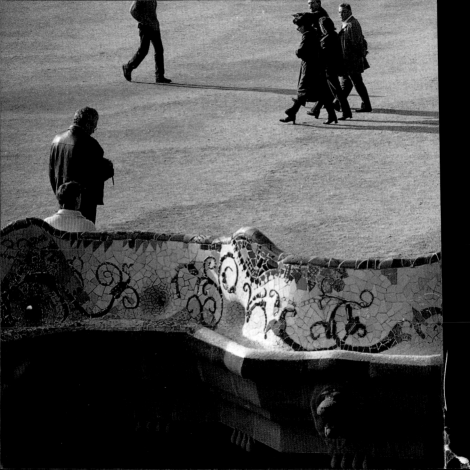

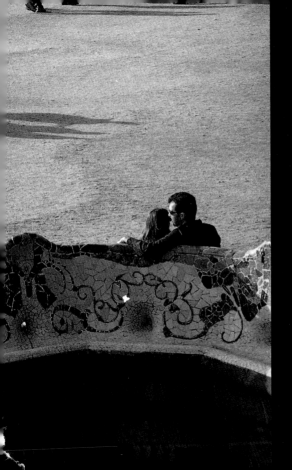

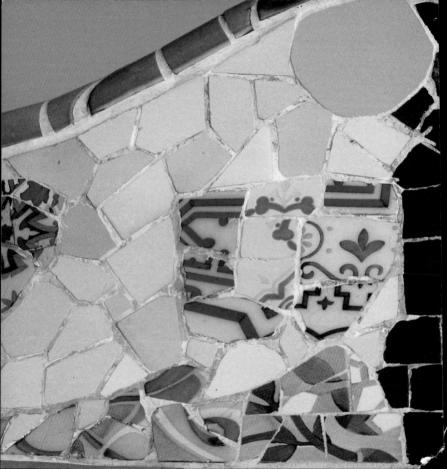

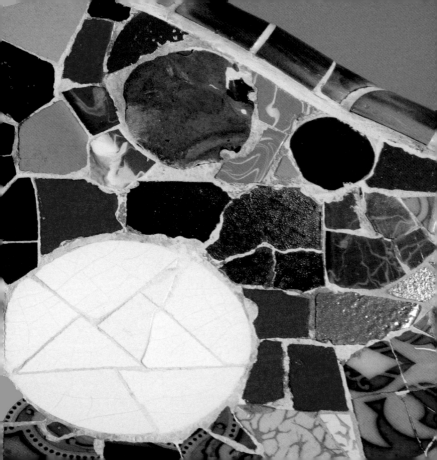

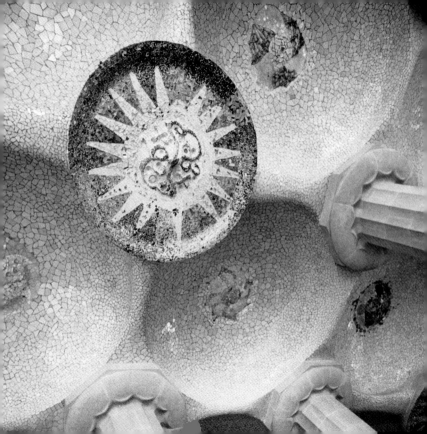

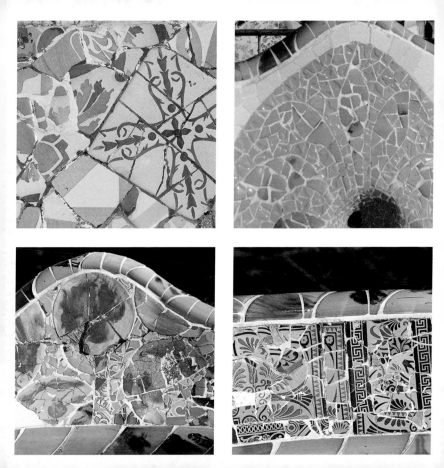

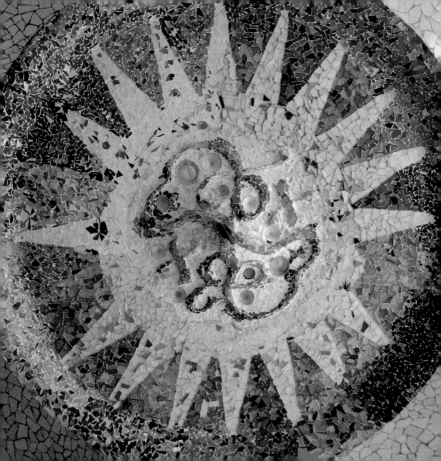

Lifestyle

Estilo
de vida

Una imagen frecuente de Barcelona son sus terrazas y cafeterías llenas a rebosar de gente tomando algo, charlando y tomando el sol. No es de extrañar, pues, que la Ciudad Condal sea una de las ciudades europeas con más cafés por metro cuadrado. Marcada por el clima mediterráneo que a tantos visitantes atrae, Barcelona es una ciudad volcada a la calle. Su centro neurálgico, *Plaza de Cataluña*, es el punto de encuentro tradicional para una de tantas tardes dedicadas al relajado deambuleo por la *Rambla*. Aquí todo está permitido: desde su inicio, en la *Fuente de Canaletas* – de la cual la tradición cuenta que, quien beba de sus aguas, volverá a Barcelona– hasta su "desembocadura" en la

A frequent image of Barcelona is that of its cafeterias and outdoor cafes overflowing with people having a drink, chatting and enjoying the sun. It is thus not surprising that the *Ciudad Condal* is one of the European cities with most cafes per square meter. Influenced by the Mediterranean climate that attracts so many visitors, Barcelona is a city that pours into the streets. Its most important center, the *Plaza de Cataluña*, is the traditional meeting place for one of the many afternoons dedicated to a relaxing stroll along the *Rambla*. Here everything is permitted: from its starting point, at the *Fuente de Canaletas* –tradition says that whoever drinks its water will

Estatua de Colón uno puede ser cantante, pintor, político, mimo o bailarín, o pasearse de cualquier guisa pasando desapercibido.

Barcelona hace gala de una intensa actividad cultural, deportiva y comercial, así como de un profundo compromiso político y social que frecuentemente llena sus calles con manifestaciones en pro de sus ideales. El diseño está muy presente en Barcelona, no sólo en cuanto a la arquitectura se refiere, sino asimismo en todo lo concerniente al comercio, que en cada zona adquiere una personalidad propia: desde los lujosos establecimientos de diseñadores internacionales como Gucci, Versace, Chanel o Cartier presentes en el *Paseo de Gracia* y

return to Barcelona– to where it "empties out" at the Columbus statue, one can be a singer, politician, mime or a dancer, or stroll along any old way and still go unnoticed.

Barcelona has intense cultural, sporting and commercial activity, as well as a deep political and social compromise that often fills its streets with demonstrations in favor of its ideals. Design is very present in Barcelona, not only in the way of architecture, but also in all things concerning shops and businesses, which in each area take on a personal style: from the luxurious establishments of international designers like Gucci, Versace, Chanel or Cartier, present on the *Paseo de Gracia* and the *Avenida Diagonal*, to the more com-

en la *Avenida Diagonal*, pasando por las marcas más comerciales que se concentran en los alrededores de *Plaza Cataluña*, o por las pequeñas joyerías, tiendas artesanales y diseñadores vanguardistas del *Born*, hasta los grandes centros comerciales repartidos por toda la ciudad, tales como *El Corte Inglés*.

El enclave geográfico de la ciudad, fundido en un eterno abrazo con el mar y a sólo dos horas de los Pirineos, condiciona la gran afición del barcelonés por los deportes marítimos – especialmente la vela– y los de montaña – el esquí, el senderismo y los deportes de aventura–. En cuanto al deporte de espectáculo por excelencia se refiere, la ciudad es sede de dos grandes equipos de fút-

mercial brands that are concentrated around the *Plaza Cataluña*, or the small jewelry stores, handicraft shops and avant-garde designers in the *Born* district, to the large shopping centers, such as *El Corte Inglés*, located all over the city.

The geographical location of the city, eternally embraced to the sea and only two hours from the Pyrenees, has determined the Barcelona residents' great interest in sea sports –especially sailing– as well as mountain sports –skiing, hiking and adventure activities–. As for the ultimate viewer sports, the city is home to two great and well known soccer teams: the *Reial Club Esportiu Espanyol* and the *Futbol Club Barcelona* –better known as the *Barça*–, which plays in one

bol conocidos: el *Reial Club Esportiu Espanyol* y el *Futbol Club Barcelona* – más conocido como el *Barça*–, que cuenta con uno de los mayores estadios del mundo, el famosísimo *Camp Nou*. El lema del equipo, "El Barça es més que un club" (el Barça es más que un club) se hace eco del gran peso sentimental que tiene esta instancia, no sólo para los barceloneses, sino para los catalanes en general. Pero no sólo de asistir a espectáculos deportivos vive Barcelona: sentirse en forma es una condición *sin equanum* para sus habitantes, que el fin de semana se convierten en esmerados patinadores, ciclistas, jugadores de petanca y corredores de footing que aúnan el deporte y el ocio.

Cosmopolita, moderna,

of the world's largest stadiums, the famous *Camp Nou*. The team's motto, "El Barça es més que un club" ("the *Barça* is more than a soccer club") reflects the great sentimental importance of this team, not only for those from Barcelona, but for all Catalans in general. But Barcelona does not live on sporting spectacles alone: being in shape is an indispensable condition for its inhabitants, who on the weekend turn into excellent skaters, bikers, *petanca* players and joggers, combining sports and leisure activities.

Cosmopolitan, modern, beautiful, progressive and European, Barcelona is traditional, popular and typically Mediterranean all at once. The city is a permanent and infinite

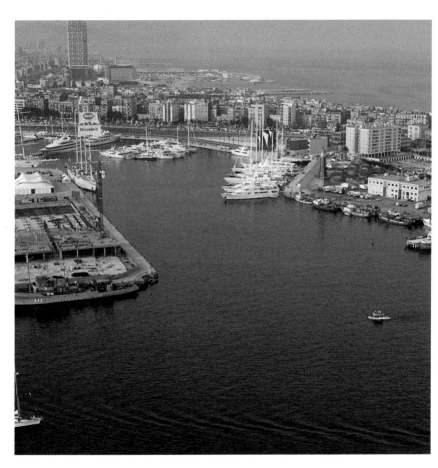

estética, progresista y europea, Barcelona es, a la vez, tradicional, popular y típicamente mediterránea. La ciudad es una fuente de cultura permanente e inagotable en la que el diseño y el arte forman parte de la vida cotidiana de sus habitantes. Esto hace encantadora y pintoresca a Barcelona, pero, sobre todo, la hace humana. Un lugar privilegiado para vivir.

source of culture, and design and art form a part of its inhabitants' daily lives. This makes Barcelona charming and picturesque but, above all, it makes the city human; a privileged place to live.

302

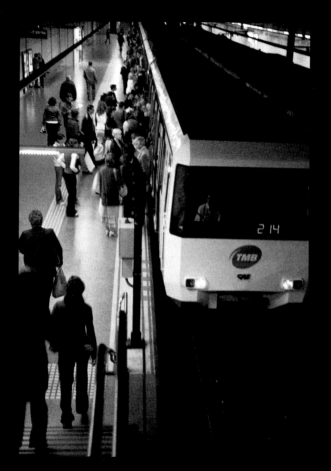

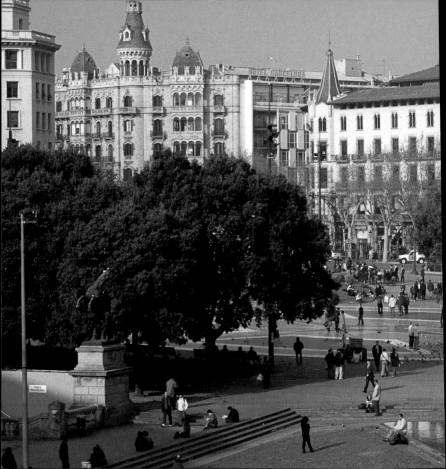

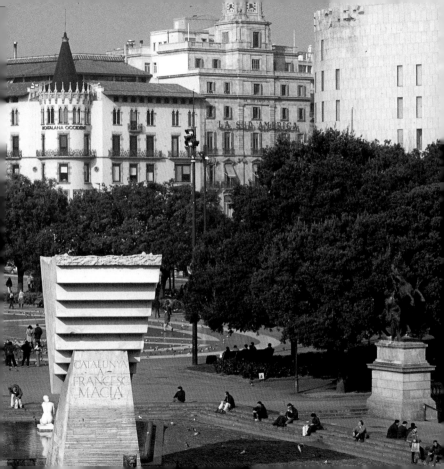

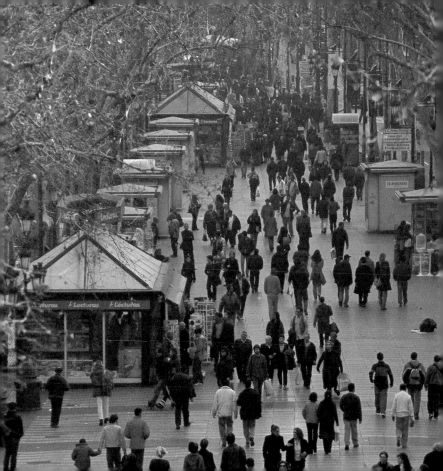

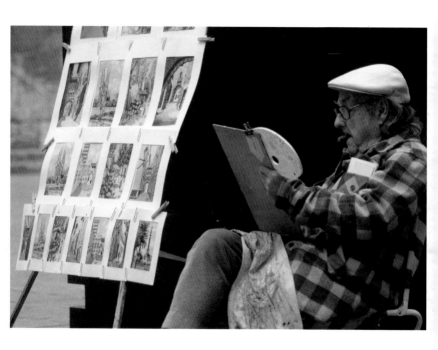

Rambla

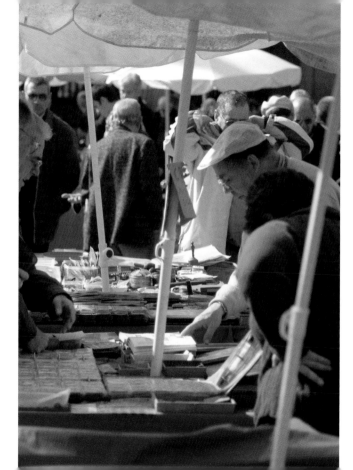

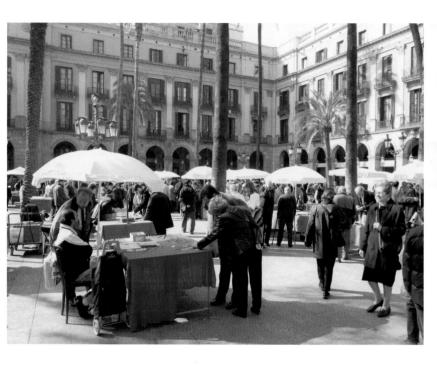

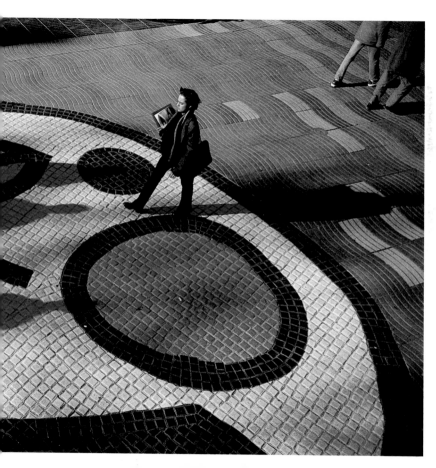

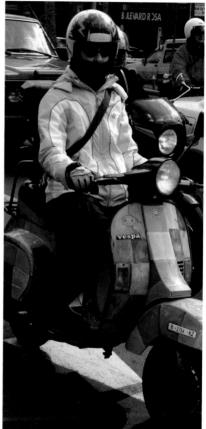

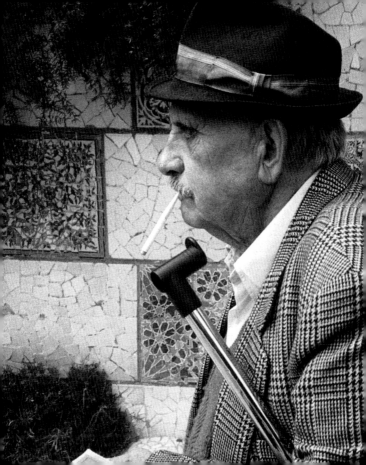

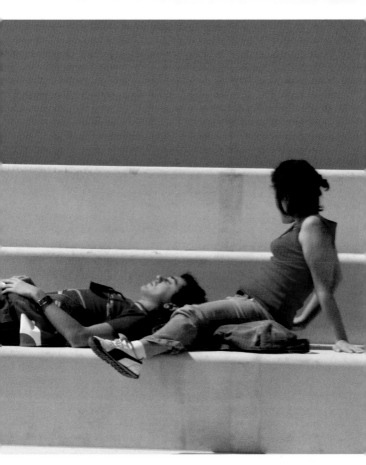

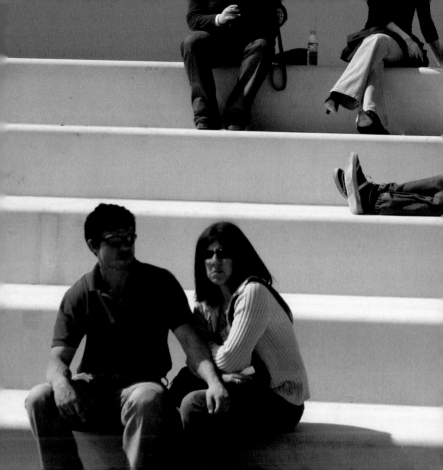

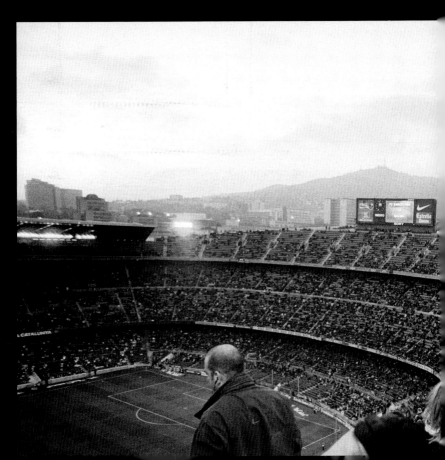

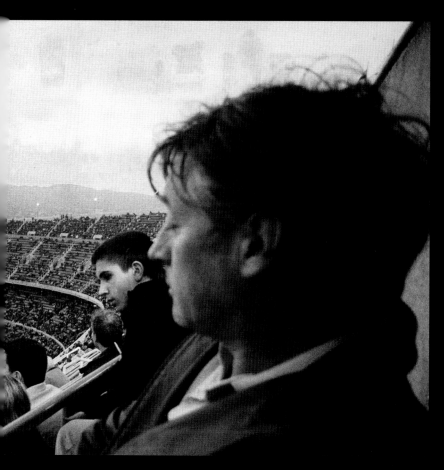

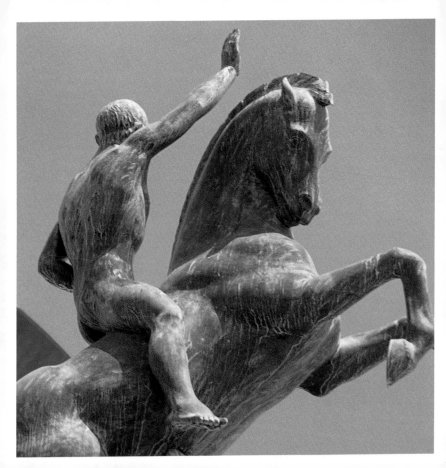

Barcelona
Cuisine

Barcelona
Culinaria

Sentarse a la mesa en Barcelona sigue siendo ritual cuidado en extremo por sus oficiantes, además de costumbre familiar preservada con fruición. La oferta gastronómica barcelonesa no se circunscribe al recetario catalán: en la Ciudad Condal, tradiciones culinarias de todos los continentes se dan cita para convertir en amena decisión la elección de un restaurante donde comer o cenar.

Triplemente influenciada por la cocina italiana, la francesa y la catalana, el formulario barcelonés se renueva constantemente de la mano de los nuevos genios de los fogones: Ferrán Adrià, Carme Ruscalleda o Santi Santamaría son algunos exponentes de esta nueva *cocina de diseño*,

Sitting down at the table to eat in Barcelona continues to be a ritual that is cared for to the extreme by its celebrants, as well as a family custom that is protected with delight. Barcelona's gastronomic offerings are not limited to Catalan recipe books: in the *Ciudad Condal*, culinary traditions from all continents come together to make choosing a restaurant for lunch or dinner a pleasant decision.

Thanks to the triple influence of Italian, French and Catalan cooking, Barcelona recipes are constantly reinvented in the hands of the latest geniuses of the kitchen: Ferrán Adrià, Carme Ruscalleda or Santi Santamaría are some of the

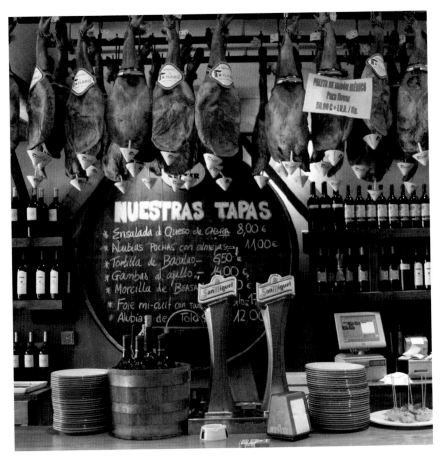

exhibida – como corresponde– en *restaurantes de diseño*, presentes mayoritariamente en los barrios de la *Ribera*, en la cuadrícula del *Eixample*, o en la zona alta de Barcelona. Los paladares más afines a la cocina barcelonesa tradicional no se sentirán defraudados en la zona de *Gracia*, donde impera la cocina popular catalana, mientras que a los incondicionales del *tapeo*, el distrito de *Ciutat Vella* les dejará un buen sabor de boca.

Para el barcelonés, el restaurante en sí es tan importante como la comida misma. La decantación por un restaurante de moda donde degustar la "Nouvelle Cuisine" de nuestros chefs más reputados en el panorama internacional

exponents of this new gourmet cooking, exhibited –as is appropriate– in gourmet restaurants, most of which can be found in the *Ribera* neighborhood, in the *Eixample* quarter, or in the city's upper zone. Those palates more inclined to traditional Barcelona cuisine will not be disappointed in the *Gracia* area, where typical Catalan cooking prevails, while the *Ciutat Vella* district will leave *tapeo* lovers with a pleasant taste in their mouths.

For the *barcelonés*, the restaurant is as important as the food itself. The preference for a fashionable restaurant, where customers taste the "Nouvelle Cuisine" of our most internationally famous

– de reserva imprescindible si se quiere conseguir mesa un viernes o un sábado por la noche– o, por el contrario, la elección de una acogedora masía, de un bar de tapas o de un pequeño restaurante de comida casera, no sólo dependerá del tipo de gastronomía preferido, sino también de si se prefiere observar – y ser observado– o bien esconderse de un cierto "fashion-victimismo" presente en algunas zonas.

Entre la larga lista de especialidades barcelonesas se cuentan la *fideuà* – una paella preparada con fideos en lugar de con arroz–, o el rape y el bacalao preparados de diversas maneras, como por ejemplo con pasas y piñones. Los amantes de la carne se delei-

chefs –and where it is essential to make a reservation on a Friday or Saturday evening– or, on the contrary, the choice of a friendly *masía* (country home restaurant), a *tapas* bar or a small restaurant that serves home cooking, not only depends on the type of food diners prefer, but also on if they would rather observe –and be observed by– people, or hide from a certain feeling of *fashion-victimismo* present in some areas.

Among the long list of Barcelona specialties is the *fideuà* –paella prepared with noodles instead of with rice–, or monkfish and codfish prepared in a variety of ways, such as with raisins and pine nuts. Meat lovers will delight in the *peus de porc* (pig's

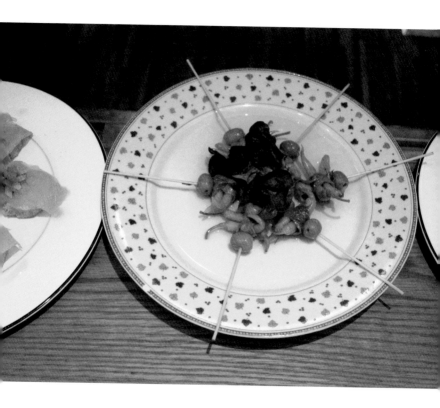

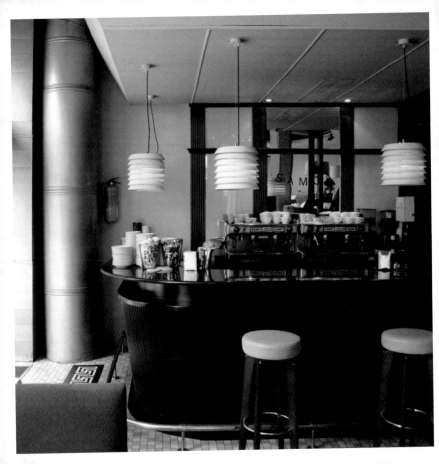

tarán con los *peus de porc* (pies de cerdo), el estofado de toro o el *fricandó* – estofado de ternera o buey guisado–, y a los aficionados al dulce-salado, la tradición catalana les aporta la perdiz con uva, el conejo con almendras o el pavo con piñones. Como ciudad portuaria de la que proviene, la cocina barcelonesa saca el máximo provecho del producto de la pesca, especialmente en el barrio de la Barceloneta, antiguo barrio pesquero que todavía conserva su *flair*, donde las *marisquerías* y los pequeños restaurantes de cocina marinera popular exponen, orgullosos, sus guisos de marisco y pescado fresco: la *caldereta*, el *suquet de peix* y la *zarzuela de mariscos* – plato autóctono

feet), ox stew or *fricandó* –beef stew or casserole– and, for those who love sweet and salty, traditional Catalan cooking offers partridge with grapes, rabbit with almonds or turkey with pine nuts. As it was originally a port city, Barcelona cuisine benefits greatly from products of the sea, especially in the *Barceloneta*, the old fisherman's neighborhood that still maintains its *flair*. Here the *marisquerías* (seafood restaurants) and the small restaurants with typical seafood dishes proudly display their shellfish and fresh fish specialties: *caldereta* (a lobster dish), *suquet de peix* (fish stew or casserole) and the *zarzuela de mariscos* (assorted seafood casserole) –a native dish of

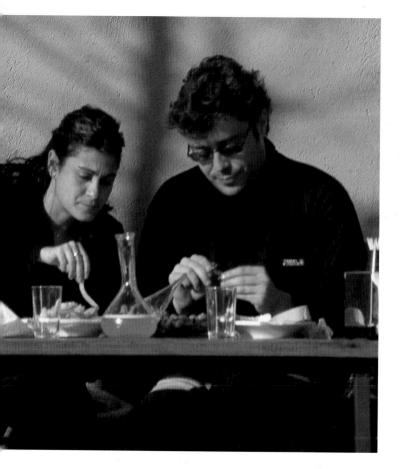

de la Ciudad Condal–, son sus
máximos exponentes. Todo
ello acompañado por alguno
de los vinos y cavas con deno-
minación de origen que se
pueden degustar en
Catalunya.

De diseño o tradicional, en
Barcelona la cocina mediterrá-
nea, tan alabada por sus efec-
tos positivos para la salud,
siempre está presente y expli-
ca la predilección del barcelo-
nés por la comida fresca de
mercado. Alegres, ruidosos y
coloridos, a los mercados no
se va sólo a comprar, sino que
se erigen asimismo como
lugares de socialización. Entre
los más conocidos se encuen-
tran el popular *Mercat de la
Boqueria* – objeto de numero-
sas obras de fotografía y esce-
nas cinematográficas–, el

the *Ciudad Condal*–, are its maximum exponents. All of these plates can be accompanied by some of the authentic wines and *cavas* (sparkling white wines) that are enjoyed in Catalonia.

Whether gourmet or traditional, Mediterranean cuisine, so praised for its positive effects on health, is always present in Barcelona and explains residents' preference for buying their food fresh from the market. Cheerful, noisy and colorful, nobody goes to the market only to shop, as markets have also become places to socialize. Among the most famous is the popular *Mercat de la Boqueria* –which has appeared in several photography works and in movie

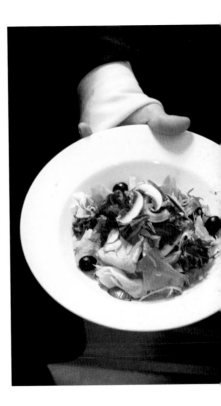

Mercat de la Concepció, y el
Mercat de Sant Antoni – obra
maestra de la arquitectura de
hierro de Barcelona–, casi
todos ellos originarios de la 2ª
mitad del siglo XIX.

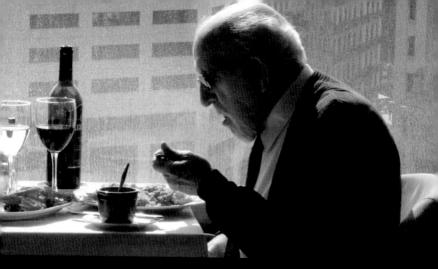

scenes– the *Mercat de la Concepció* and the *Mercat de Sant Antoni* –a masterpiece of Barcelona's iron architecture–, almost all of them dating from the second half of the nineteenth century.

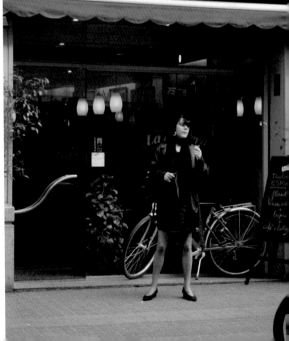

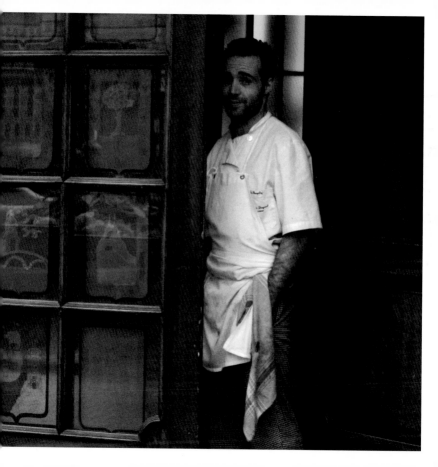

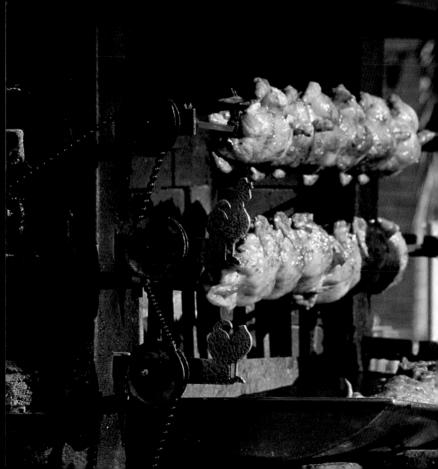

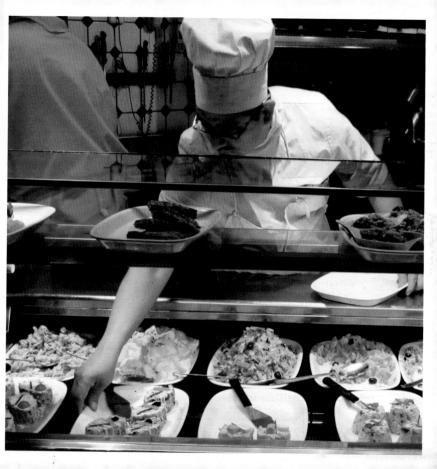

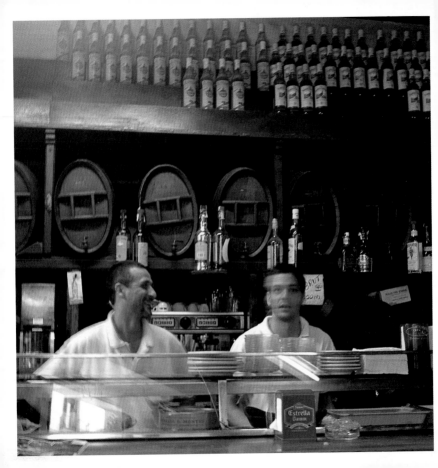

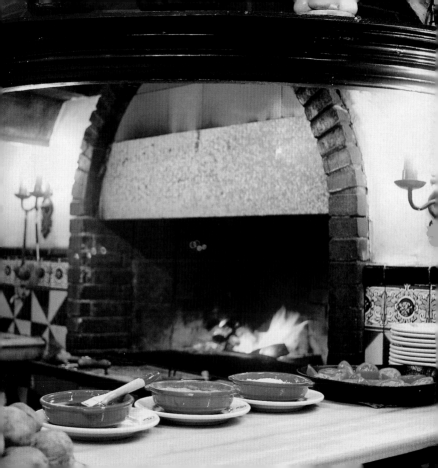

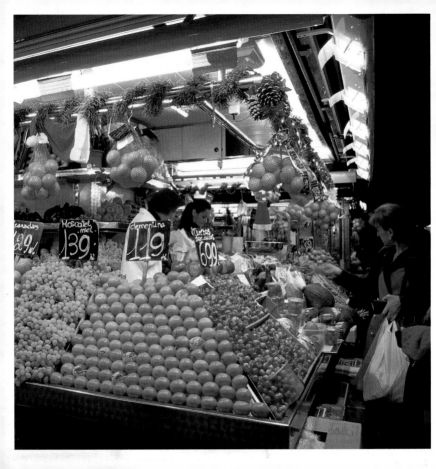

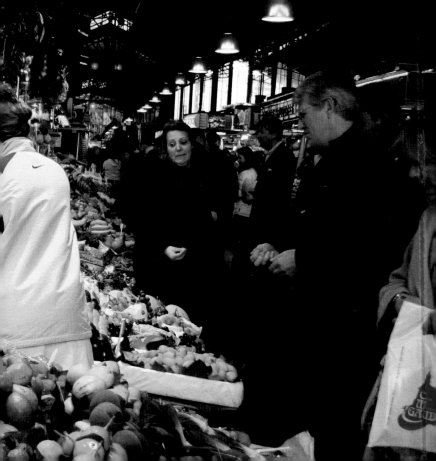

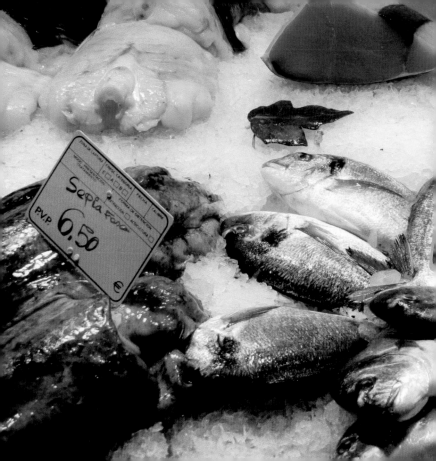

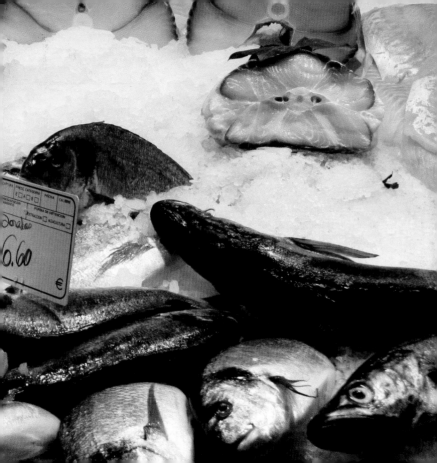

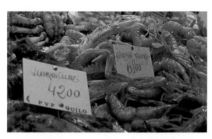

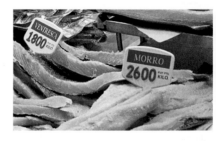

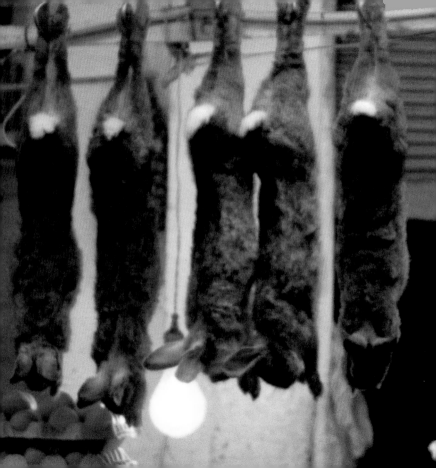

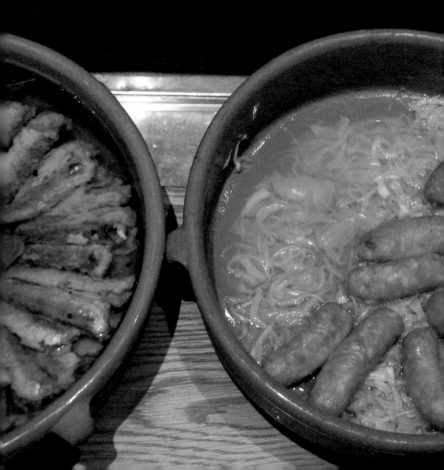

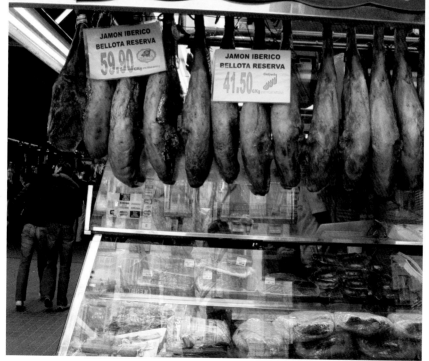

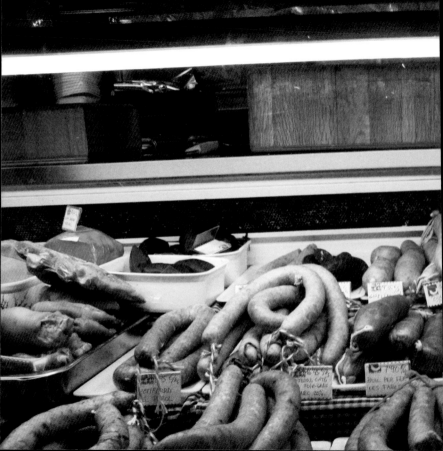

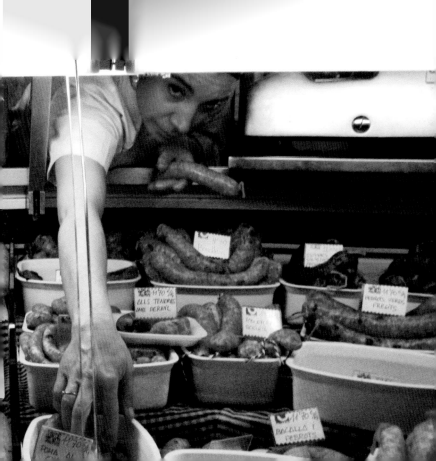

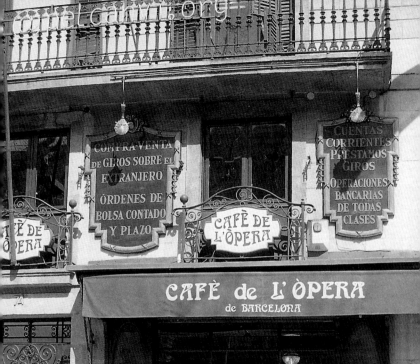

COMPRA-VENTA
DE GIROS SOBRE EL
EXTRANJERO

ÓRDENES DE
BOLSA CONTADO
Y PLAZO

CAFÈ DE
L'ÒPERA

CUENTAS
CORRIENTES
PRÉSTAMOS
GIROS

OPERACIONES
BANCARIAS
DE TODAS
CLASES

È DE
ÒPERA

CAFÈ de L'ÒPERA
de BARCELONA

chocolate
con
churros

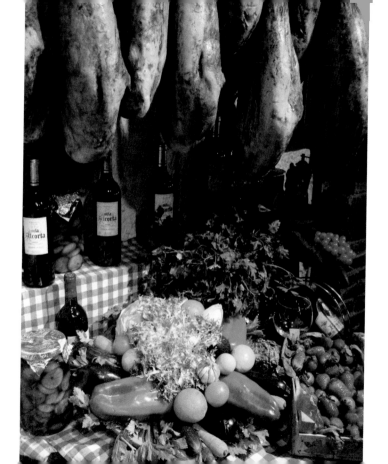

394

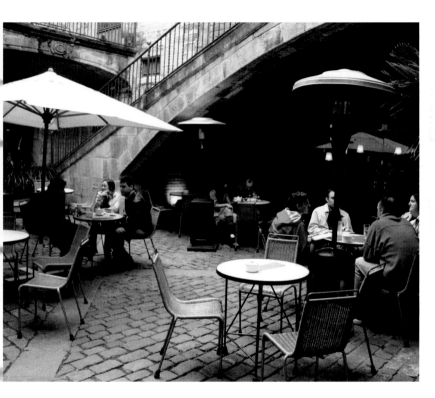

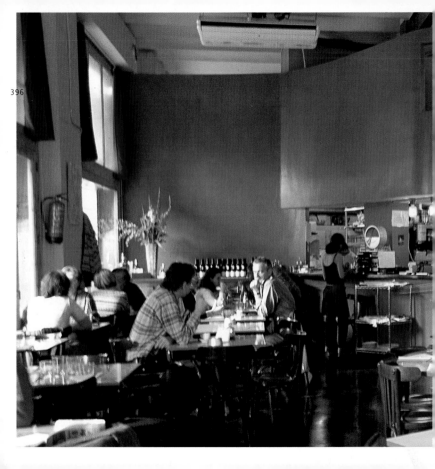

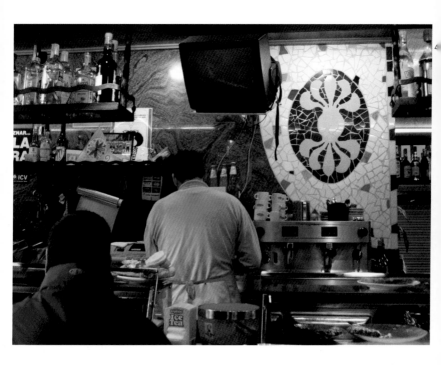

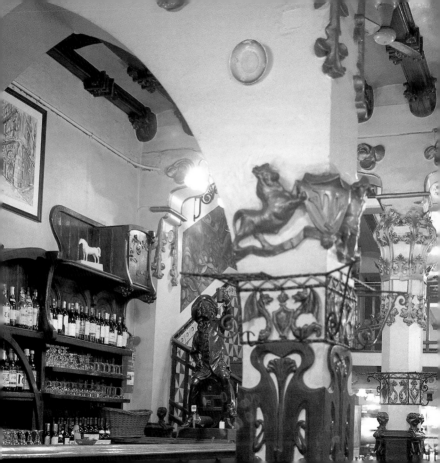

estaurante p

, Natural y N

nsaladas, Pla

s, Postres y Ca

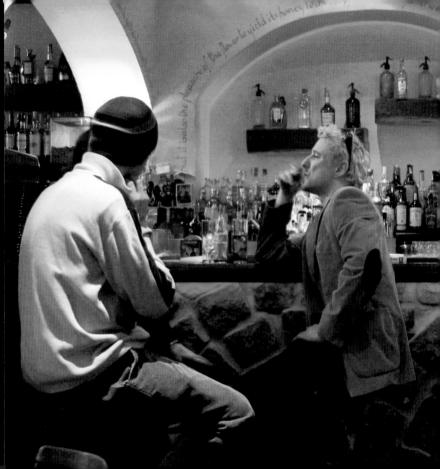

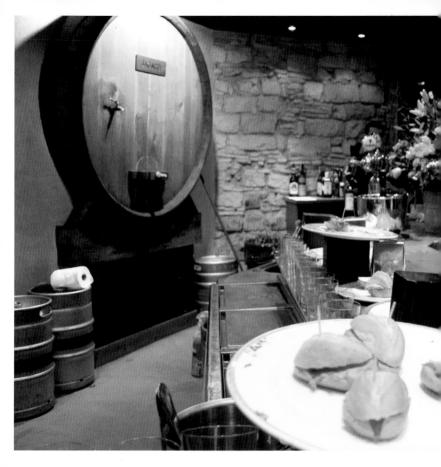

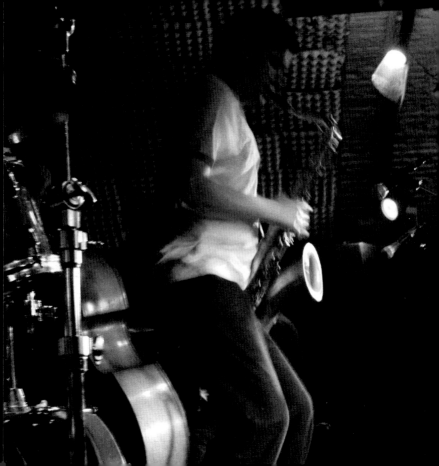

Barcelona
Nightlife

Barcelona
de noche

La noche en Barcelona tiene mil colores y formas distintas, adaptadas a los gustos de un público tan diverso como el de esta ecléctica ciudad. No es casualidad que la fama de la "fiesta" barcelonesa haya traspasado sus fronteras, rivalizando con ciudades tan noctámbulas como París o Londres. La oferta lúdica es tan impresionante, que baste decir que todas las edades, razas, gustos musicales y aficiones se sentirán representadas en ella. La noche barcelonesa sigue su propio ritmo, en el que todo está desplazado en el tiempo: los barceloneses empiezan a cenar hacia las nueve y media de la noche y enlazan el restaurante con la visita a una de las numerosas champañerías, coctelerías o típicas tabernas.

The Barcelona night has a thousand different shapes and colors, adapted to the tastes of this eclectic city's diverse public. It is not by chance that the fame of the Barcelona "fiesta" has reached beyond the Spanish border, competing with other night owl cities like Paris or London. The variety of things to do is so impressive that suffice it to say that people of all ages, races, musical tastes and interests will feel represented in the city. The Barcelona night follows its own rhythm, in which everything is displaced in time: the *barceloneses* start having dinner around nine-thirty at night and then link their time in the restaurant to visits to one of the numerous *chapañerías* (bars specialized in

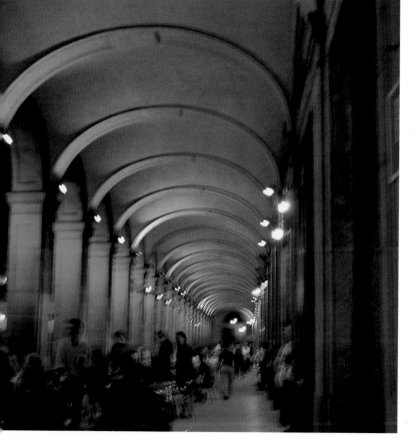

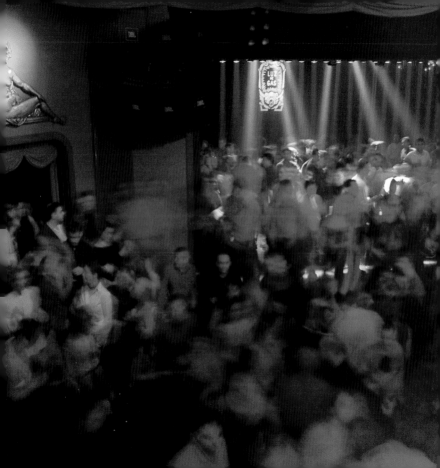

Las discotecas no se suelen llenar hasta las dos de la madrugada, y a la salida de las discotecas es obligado el desayuno compartido de chocolate con churros en alguna de las numerosas churrerías, o un buen café en los bares de apertura más temprana, como son los míticos *Bar París* y *Bar Estudiantil*.

Tras su remodelación con motivo de las Olimpiadas de 1992, la *Barceloneta*, el *Port Olímpic* y el *Port Vell* se han convertido en espacios destacados de la noche barcelonesa por su cantidad de bares, restaurantes y discotecas que han visto variar su público desde una asistencia más selecta en los primeros años a la amplísima diversidad cultural de la que son objeto hoy en día.

wine), cocktail bars or typical taverns. The discotheques usually do not fill until two in the morning, and afterwards a breakfast of *chocolate con churros* (a fried, flour-based dough that people dip in thick hot chocolate) in one of the many *churrerías* is a must, or a good cup of coffee in the bars that open early, such as the mythic *Bar París* and the *Bar Estudiantil*.

After the remodeling that was completed for the 1992 Olympics, the *Barceloneta*, the *Port Olímpic* and the *Port Vell* have become highlights of Barcelona nightlife, due to the large number of bars, restaurants and discotheques in the area that have seen their public shift from a more select group in the early years to a

Para los amantes del Juego, el *Gran Casino de Barcelona* estará a la altura de sus expectativas. En el barrio de *Gràcia*, la juventud barcelonesa se reúne en las terrazas de los cafés o se agrupa en las múltiples plazas, como la famosa *Plaça del Sol*, la *Plaça de la Virreina* o la *Plaça del Diamant*. Es lo más parecido a la tradición del *botellón* – fenómeno típico de otras partes de España en el que los jóvenes se agrupan en la calle para beber– que en Barcelona no suele estar representado. El *Eixample* es otra de las zonas donde se congregan las discotecas y pubs de público barcelonés, y, dentro de él, cobra una especial importancia el popularmente llamado "Gayxample", con locales destinados a un público homo-

wide-ranging and culturally diverse public in recent times. For gambling lovers, the *Gran Casino de Barcelona* will certainly live up to expectations. In the *Gràcia* neighborhood, Barcelona's youth meet at sidewalk cafes or gather in some of its many squares, like the famous *Plaça del Sol*, the *Plaça de la Virreina* or the *Plaça del Diamant*. This is the activity that is most similar to the tradition of the *botellón* –a typical practice in other parts of Spain where young people hang out on the streets and drink–, which in Barcelona does not tend to take place. The *Eixample* is another area where the Barcelona public congregates in discotheques and pubs. Within this district is an area of special importance,

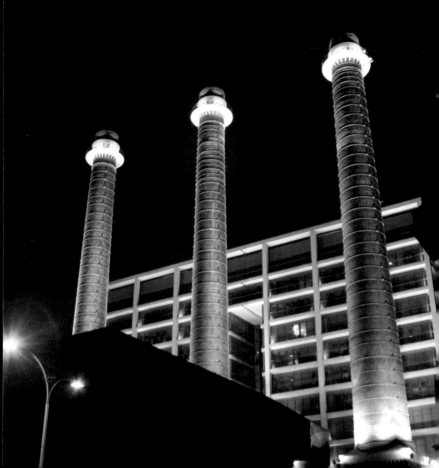

sexual. Al este de las Ramblas, a rebosar las 24 horas del día, se encuentran las serpenteantes callejuelas del Barrio Gótico, cuya vena pulsante es la *Plaza Real*, y para aquellos que prefieran tomar algo en un ambiente menos turístico, el barrio del *Born*, con sus agradables cafés de ambiente artístico e intelectual es lo más adecuado. Al otro lado de las Ramblas, en el barrio del Raval, la inmigración de la que es objeto este distrito queda patente en las numerosas teterías, pubs y discotecas de música árabe que agrupan al inmigrante, al barcelonés y al turista bajo un mismo techo. De la Barcelona de los teatros y del *Bodevil* quedan aún algunos exponentes, como el *Apolo* y *La Paloma*, teatro y sala de

popularly known as "Gayxample", with places aimed at a homosexual public. To the east of the *Ramblas* are the winding streets of the Gothic neighborhood and its main area of the *Plaza Real*, overflowing with people 24 hours a day. For those who prefer to have a drink in a less touristy environment, the *Born* neighborhood, with its pleasant cafes and artistic and intellectual ambience, is most appropriate. On the other side of the *Ramblas*, in the *Raval* neighborhood, the immigration that this district has seen is evident in the large number of teashops, pubs and discotheques featuring Arab music. These places bring immigrants, *barceloneses* and tourists together under one

bailes, respectivamente, que se han habilitado como discotecas, conservando ésta última todavía su diseño lujoso y kitsch.

Los amantes de la música en directo encontrarán en Barcelona un sinfín de posibilidades encarnadas en la multitud de salas de conciertos existentes y en la amplia oferta de estilos, que van desde el jazz y el blues hasta la música africana y el flamenco más auténtico.

Para aquellos con mayor poder adquisitivo, las dos montañas que rodean la ciudad ofrecen múltiples posibilidades de diversión, a los que se añade el valor añadido de unas vistas espectaculares sobre la ciudad: por un lado, las faldas del *Tibidabo* albergan locales más calmados para un público

same roof. Some exponents of the Barcelona of theaters and the *Bodevil* (Vaudeville) still remain, like the *Apolo* and *La Paloma*, a theater and dance hall, respectively, which have been fitted out as discotheques, the latter still conserving its luxurious and tacky design.

Lovers of live music will find in Barcelona an endless number of possibilities in the many existing concert halls and in the wide range of musical styles that are offered, from jazz and blues to African music and the most authentic flamenco.

For those with more cash on hand, the two mountains that surround the city offer many entertainment possibilities, as well as some spectacular views of Barcelona: on one side, the

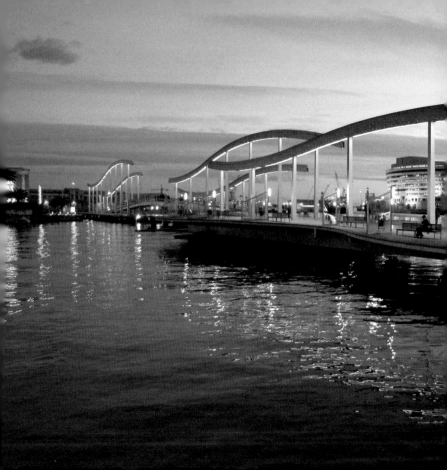

menos adolescente, entre los que se encuentran el *Rosebud, Mirablau* o *Danzatoria* y por otro lado, el pintoresco recinto del *Poble Espanyol*, en pleno corazón de Montjuïc, es el escenario aprovechado por algunas discotecas que atraen a los entusiastas de la música electrónica contemporánea – a destacar el *Terrazza, Torres de Ávila* o *Discothèque*–. Las fuentes de Montjuïc ofrecen un espectáculo nocturno, embaucador y mágico, que combina la música con el movimiento del agua y los colores, y que demuestra que la mejor opción para disfrutar de la noche barcelonesa no tiene que ser necesariamente desde el interior de un local.

slopes of the *Tibidabo* mountain are home to quieter nightclubs and bars for a less adolescent public; some popular places are *Rosebud*, *Mirablau* or *Danzatoria*. On the other side, the picturesque site of the *Poble Espanyol* (Spanish Village), right in the heart of *Montjuïc*, is the setting chosen for some discotheques that attract contemporary electronic music enthusiasts –for example, the *Terrazza*, *Torres de Ávila* or *Discothèque*–. The *Montjuïc* fountains offer a tricky and magical nocturnal show, as they combine music with the movement of water and colors, proving that the best option for enjoying a Barcelona night does not necessarily have to be indoors.

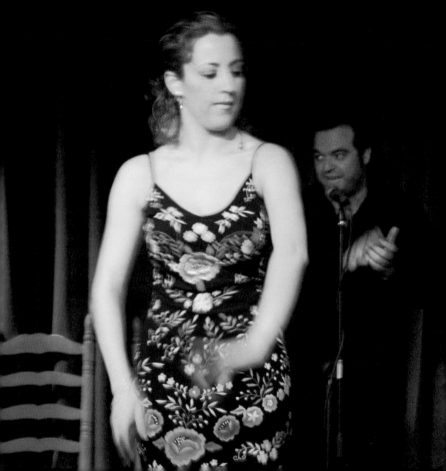

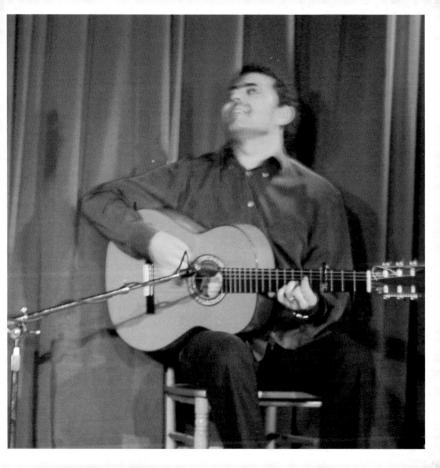

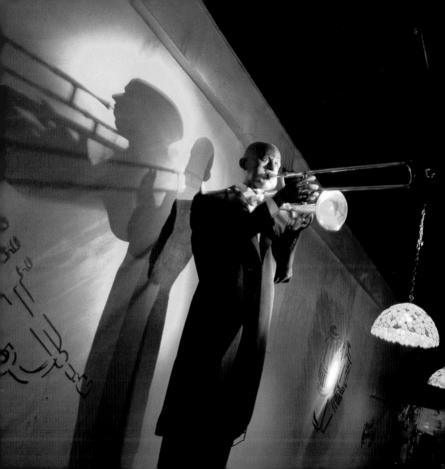

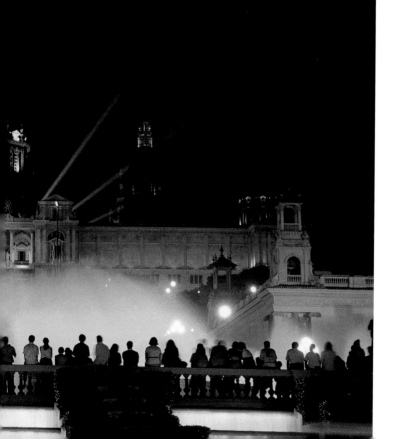

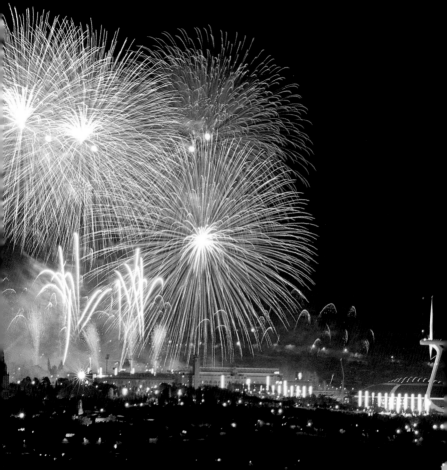

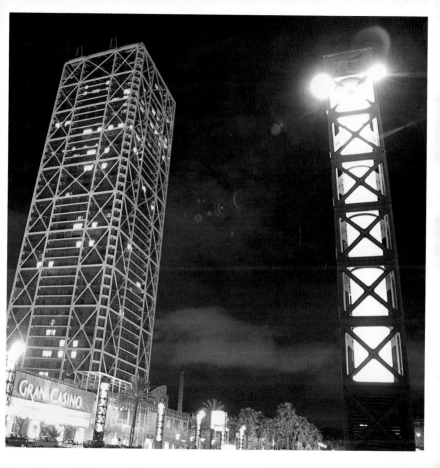

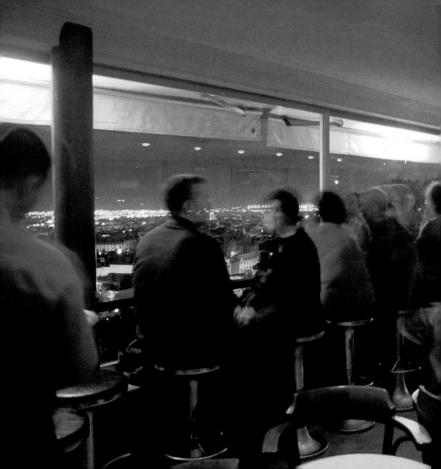

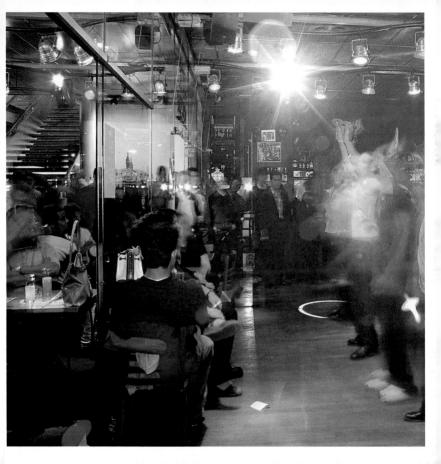

THIOSSAN DRINKS

Ginger..............
Bissap............ **300**
Ponche Senegalés **500**

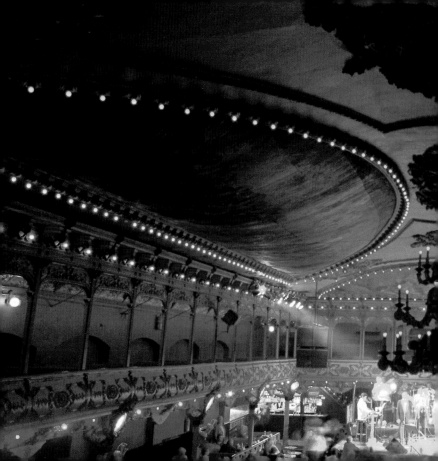

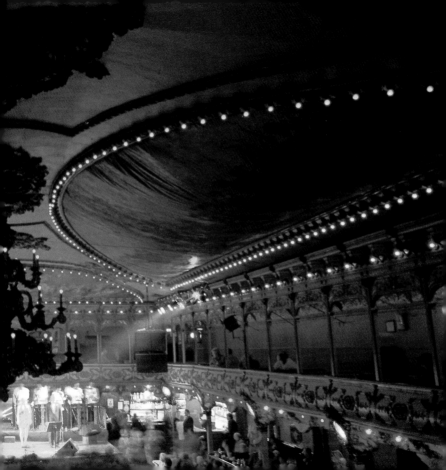

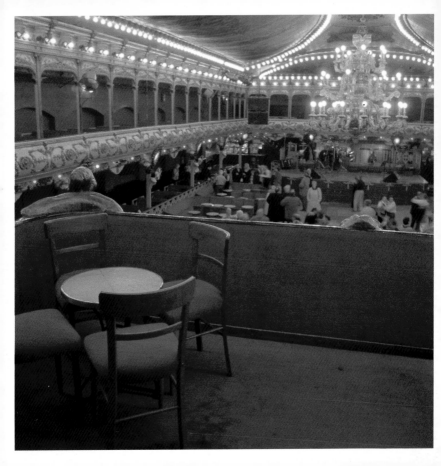

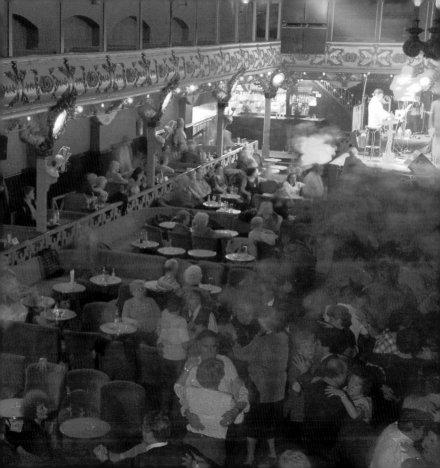

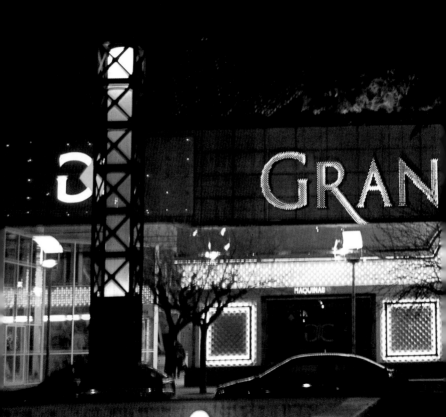

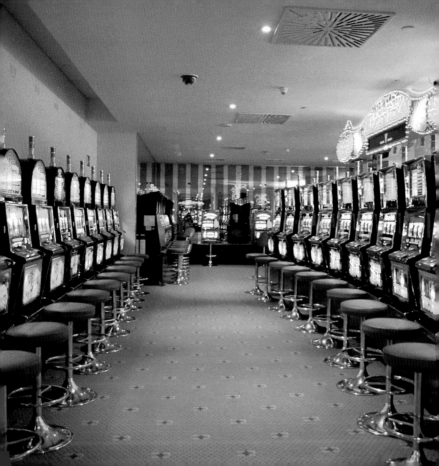

Seaside
Façade

Fachada
Marítima

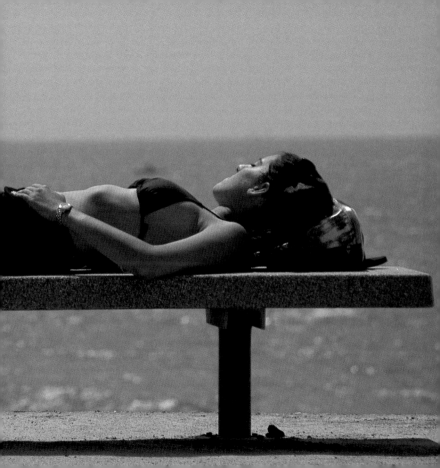

La historia de Barcelona ha estado siempre vinculada al mar, si bien no siempre la Ciudad Condal ha sabido aprovechar su privilegiada situación geográfica, y a pesar de su carácter litoral ha vivido durante largo tiempo de espaldas a éste. Con motivo de los Juegos Olímpicos de 1992, Barcelona afrontaba el más fabuloso reto de su historia: devolverle el mar a la ciudad, o mejor dicho, restituirle la ciudad al mar. Así, la zona de *Poble Nou*, otrora un distrito de almacenes y viejas fábricas en desuso, se ha convertido en un nuevo *Eixample* – marítimo esta vez– creado como residencia de los deportistas que participarían en el magno certamen internacional. Inspirado en el *Plan Cerdà*, los 28 estudios de

The history of Barcelona has always been linked to the sea, even though the city has not always known how to take advantage of its privileged geographical situation and, despite its coastal nature, lived for a long time with its back to the water. For the Olympic games of 1992, Barcelona faced the most incredible challenge of its history: to bring the sea back to the city or, better said, to restore the city to the sea. Thus, the *Poble Nou* area, once a district of warehouses and old factories fallen into disuse, was turned into a new *Eixample* –this time a coastal one– created as a residence for the athletes that participated in this enormous international competition. Inspired in the *Plan Cerdà*, the

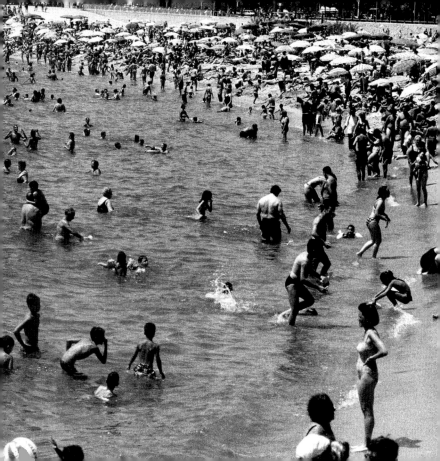

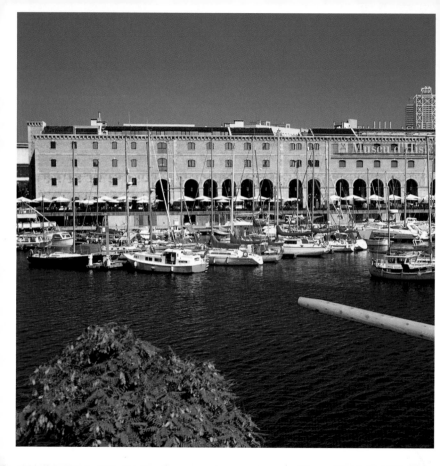

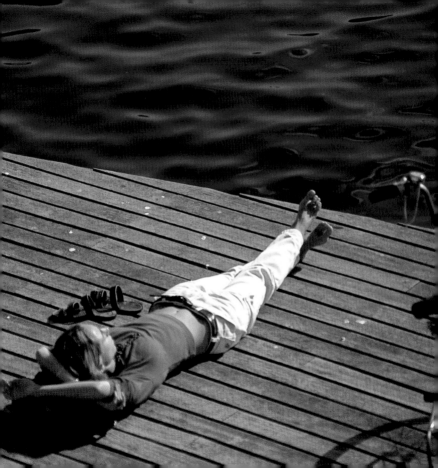

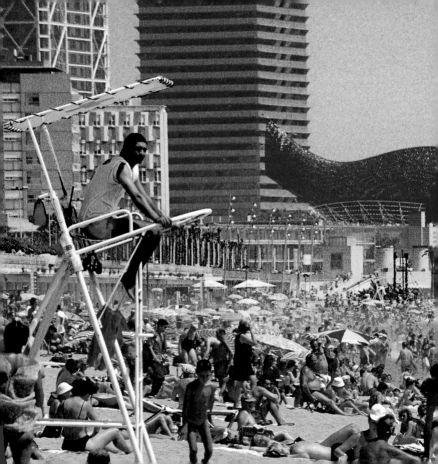

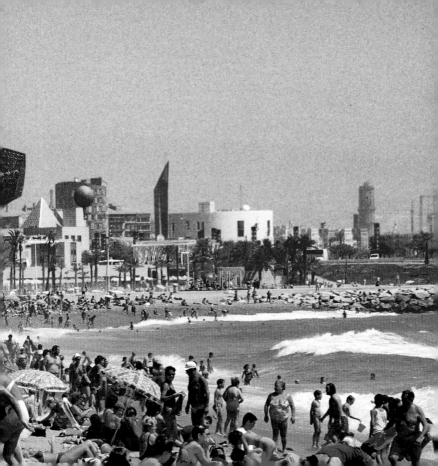

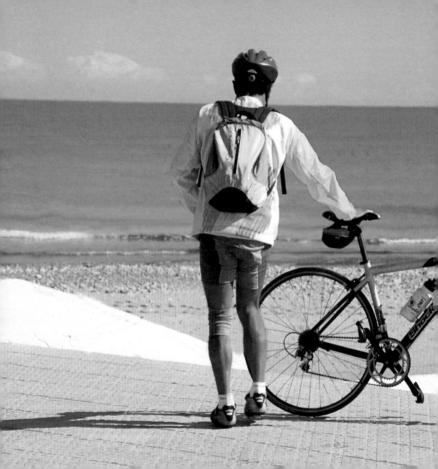

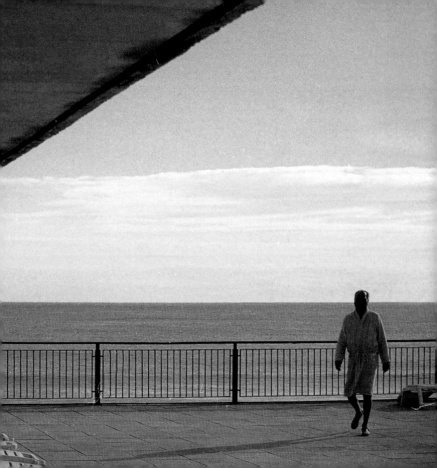

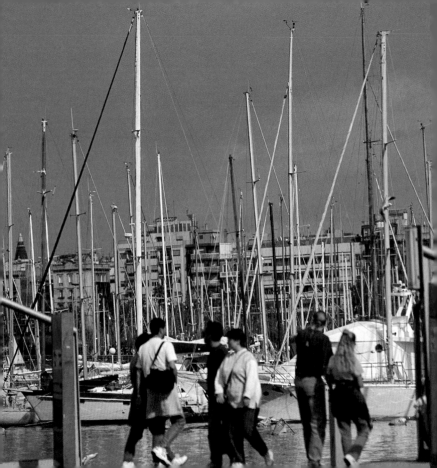

arquitectura que participaron en la construcción de esta *Nova Icària* imprimieron a sus creaciones personalísimas facturas, convirtiéndola en una zona donde se dan cita las galas del diseño más vanguardista. Junto a las conocidas como *Torres Gemelas*, los dos rascacielos más altos de la ciudad, se encuentra *El Pez de Oro*, emblemática escultura realizada por Frank O. Gehry y centro neurálgico del *Port Olímpic*, inaugurado también con motivo de las Olimpiadas del 92. La zona de la *Villa Olímpica*, que acoge dos playas – la *Nova Icaria* y *El Bogatell*– separa la zona de la Barceloneta– con sus playas de *Sant Sebastià* y de *la Barceloneta*– de las dos playas de *Poblenou*– la *Mar Bella* y la

28 architecture studios that participated in the building of this *Nova Icària* gave their creations personal touches, making it into an area where the galas of the most avant-garde designs come together. Next to the buildings known as the *Torres Gemelas* (Twin Towers), the city's two tallest skyscrapers, is *El Pez de Oro* (The Golden Fish). This emblematic sculpture, created by Frank O. Gehry, was also unveiled for the '92 Olympics and is the main center of the *Port Olímpic*. The area of the *Villa Olímpica*, which includes two beaches –the *Nova Icaria* and *El Bogatell*–, separates the Barceloneta –with the *Sant Sebastià* and the *Barceloneta* beaches– from the two *Poblenou* beaches –the *Mar*

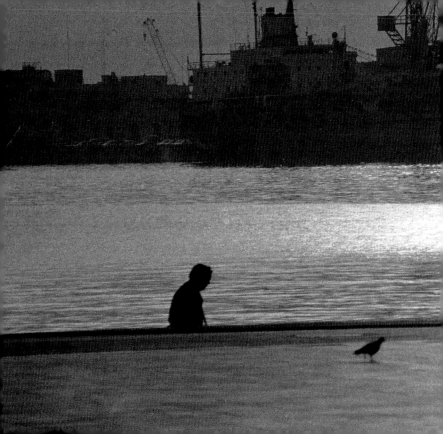

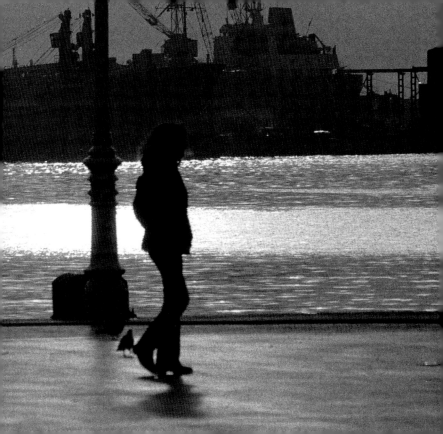

Nova Mar Bella. Un total de más de cuatro kilómetros de playas para acoger a los cerca de siete millones de visitantes que anualmente se acercan a la ciudad.

El populoso barrio de la *Barceloneta*, que separa los dos puertos de Barcelona, acoge la playa propiamente dicha de la ciudad. A ella peregrinan en masa turistas y ciudadanos desde los primeros rayos de sol primaverales para gozar del sol, de la playa, y de ese barrio que a pesar del ajetreo turístico no ha perdido su carácter de modesto distrito de marineros.

La antigua zona portuaria también fue completamente remodelada, dando paso a la creación del denominado *Port Vell*, uno de los mayores con-

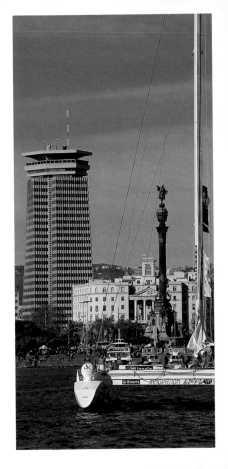

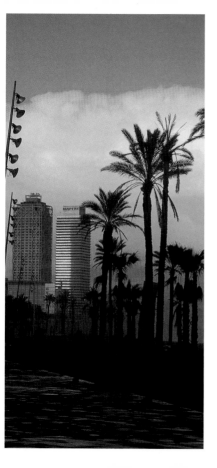

Bella and the *Nova Mar Bella*. All total more than four kilometers of beaches to take in the nearly seven million visitors that come to the city every year.

The city's own beach is in the populated neighborhood of the *Barceloneta*, which separates the two Barcelona ports. Crowds of tourists and city residents traipse there from the very first rays of springtime sun in order to enjoy the sunshine, the beach and the neighborhood that, in spite of the bustle of tourists, has not lost its modest personality as a fishermen's district.

The old port area was also completely remodeled, making room for the creation of *Port Vell*, one of the largest entertainment complexes of the city,

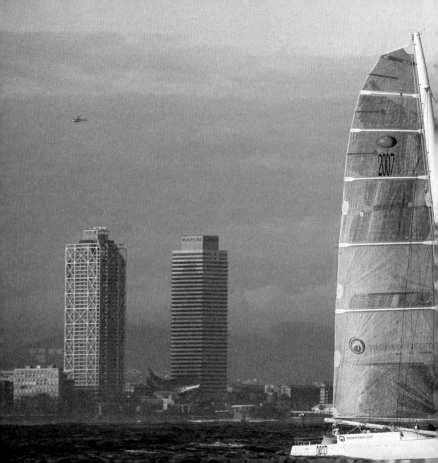

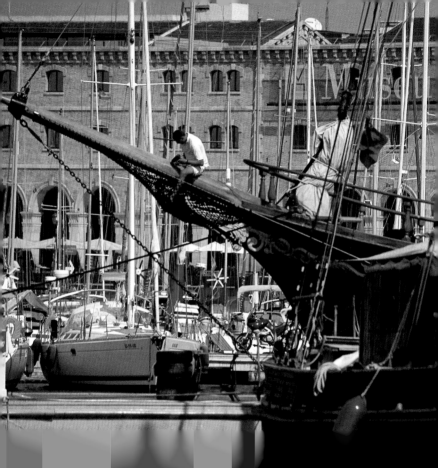

juntos lúdicos de la ciudad cuya puerta de entrada es el conocido monumento a Colón, a pies de las Ramblas. Desde el Museo Militar, ubicado en la cima de *Montjuïc*, se puede disfrutar de las magníficas vistas sobre el Puerto Industrial que ofrece tan estratégico enclave. Actualmente, en el marco de las actuaciones urbanísticas que se están desarrollando en el Litoral del Besós con motivo del *Fòrum de les Cultures*, Barcelona sigue ampliando su fachada marítima y creando nuevas zonas de esparcimiento.

Gracias al reto que supusieron las Olimpiadas, la totalidad de la fachada marítima de la ciudad se ha convertido en uno de los espacios para el ocio y la diversión más concurridos de

which has its entrance near the famous monument to Columbus at the end of the *Ramblas*. From the Military Museum, located at the top of *Montjuïc*, visitors can enjoy the magnificent views that this strategic enclave offers of the Industrial Port. Currently, in light of the urban events that are being developed for the *Fòrum de les Cultures* on the Besós Coast, Barcelona continues to expand its seaside façade and create new recreation areas.

Thanks to the challenge that hosting the Olympics entailed, the city's entire seaside façade has become one of the most popular leisure and entertainment areas of Barcelona. This historical event allowed the *barceloneses* and the

Barcelona. Un acontecimiento histórico que permitió el abrazo, tanto tiempo anhelado, entre los barceloneses y el Mediterráneo, y permitió a la ciudad desarrollar su personalidad hasta alcanzar la mayoría de edad.

Mediterranean to reach out and embrace each other, as they had long yearned to, and also permitted the city's personality to develop and finally come of age.

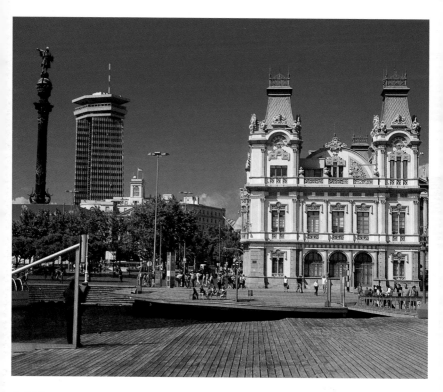

Port Vell

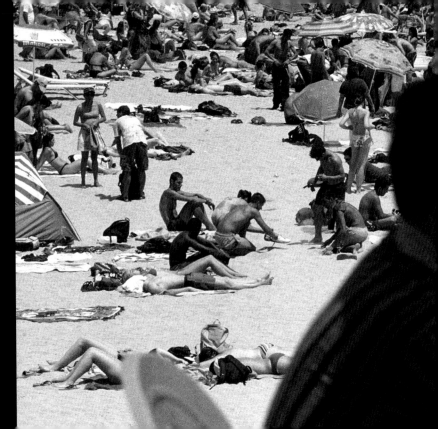

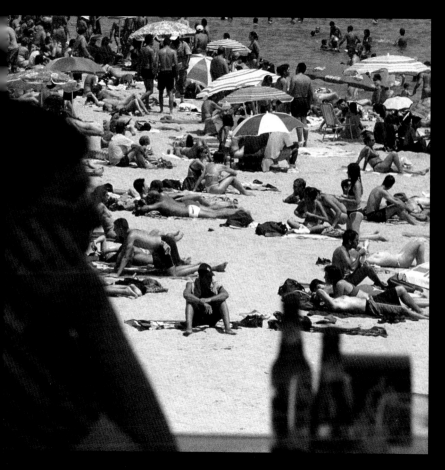

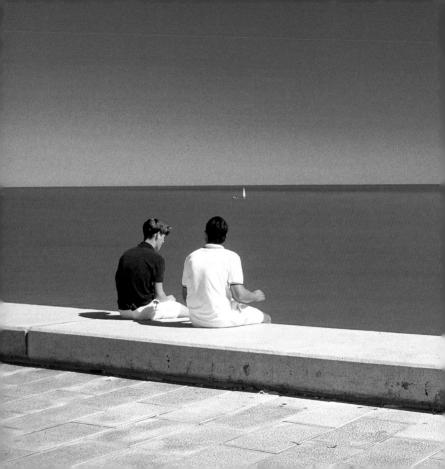

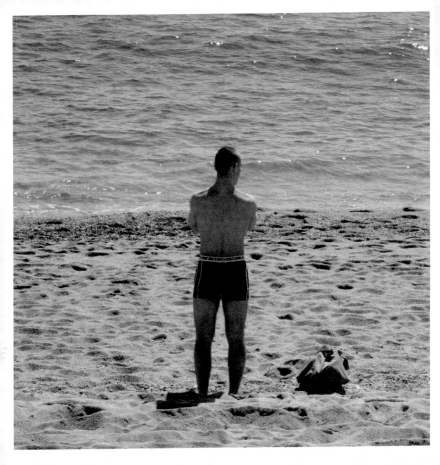

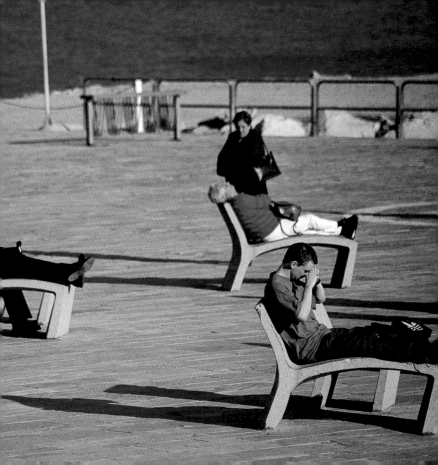

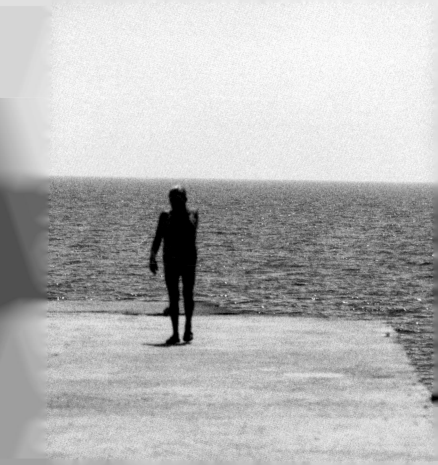

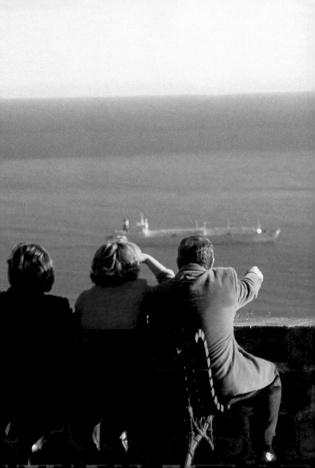

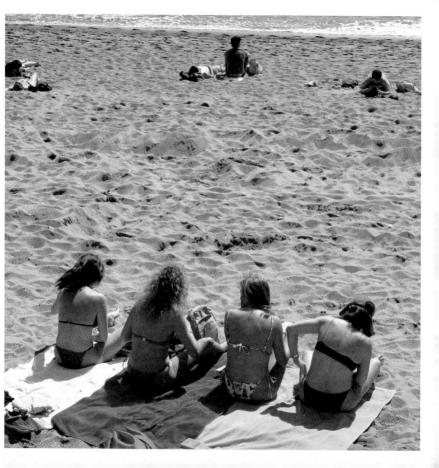

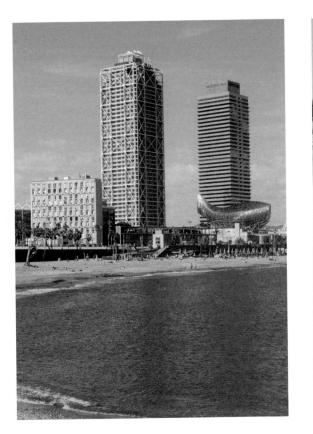

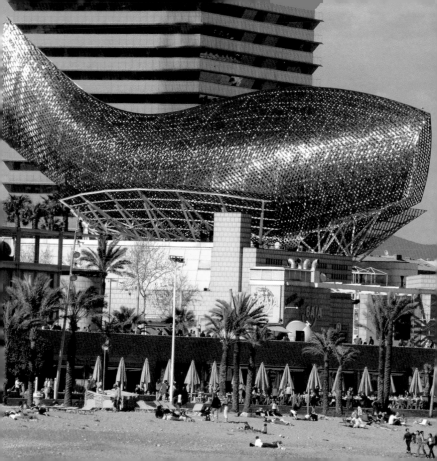

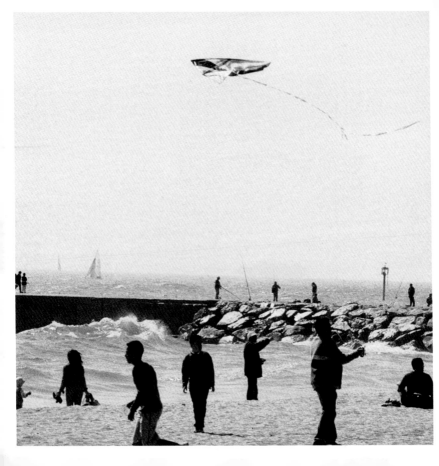

508

513

Teatre Nacional

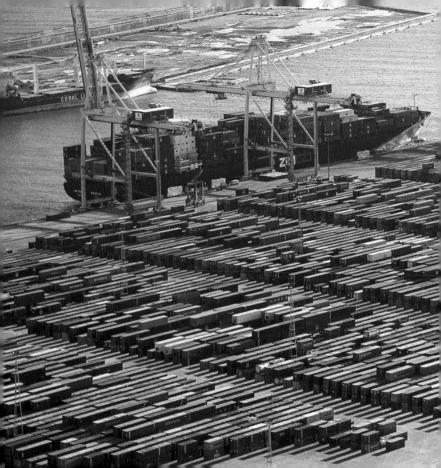

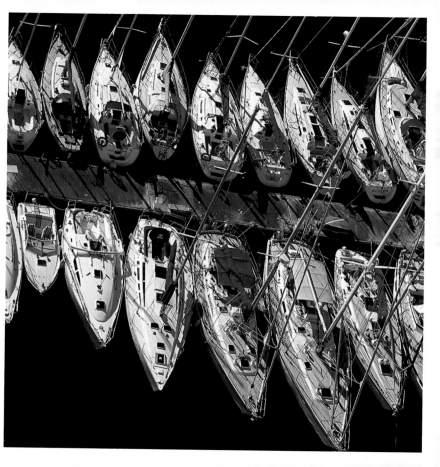

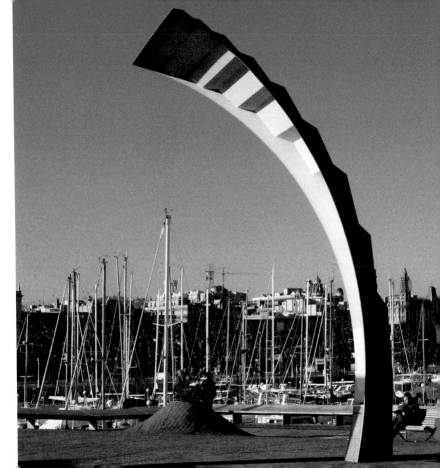

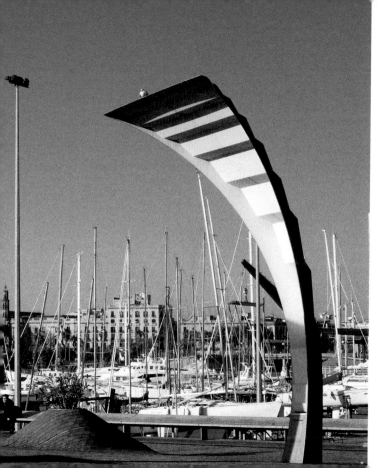

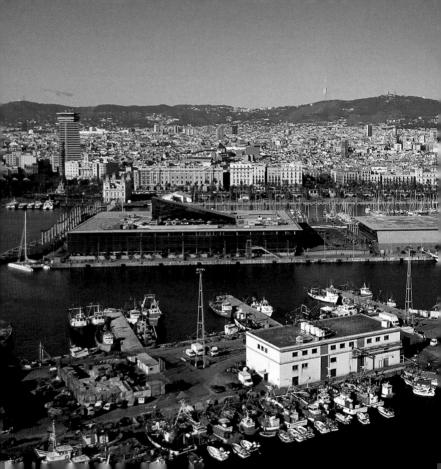

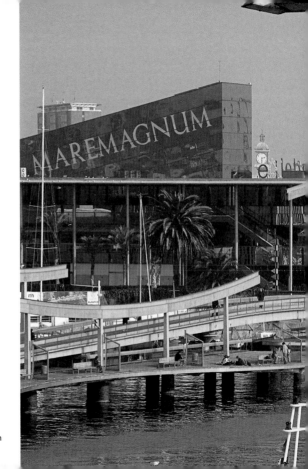

Maremagnum

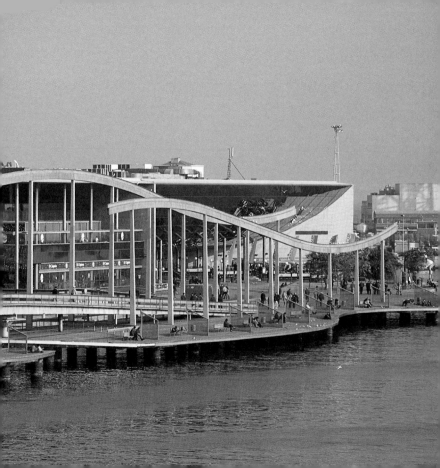

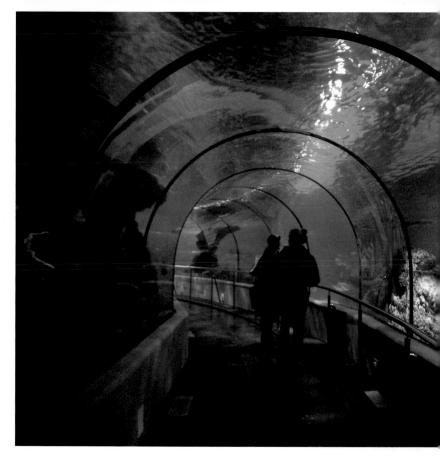

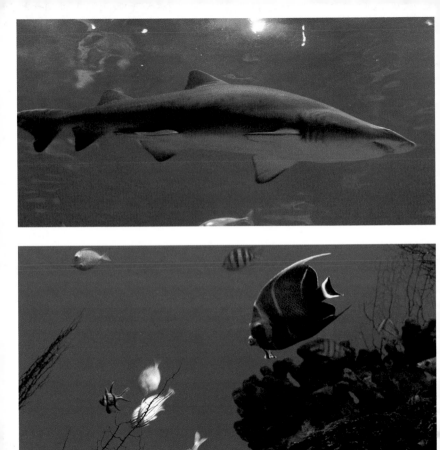

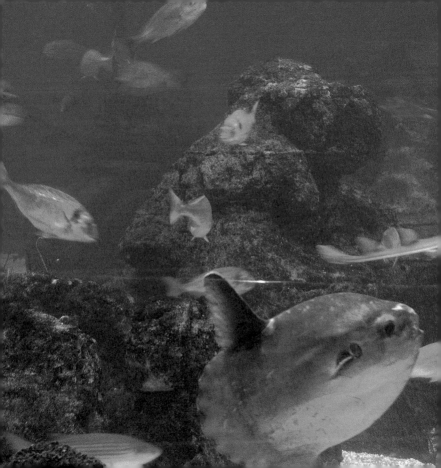

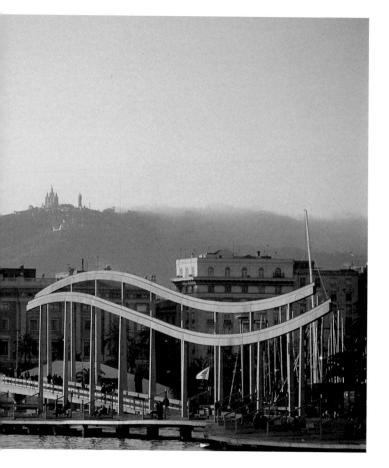

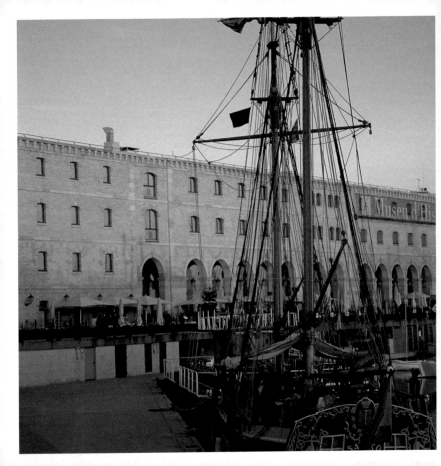

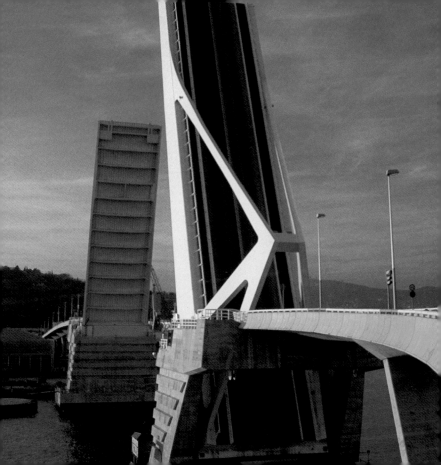

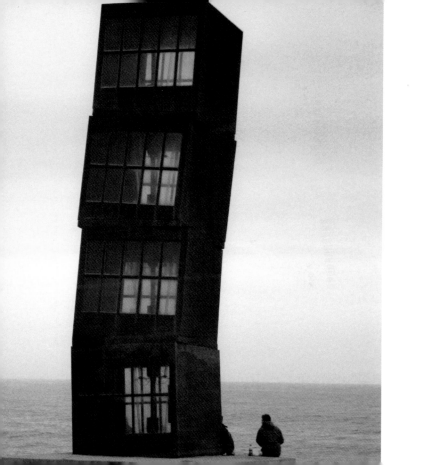

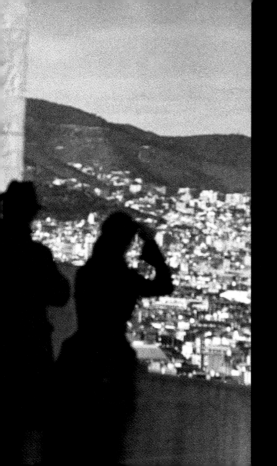

Barcelona
Culture

Barcelona
Cultural

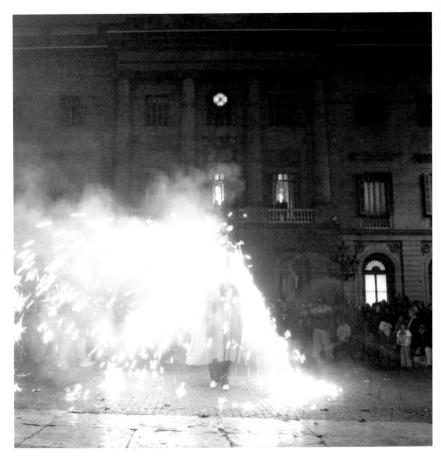

L a oferta cultural de Barcelona es tan rica y diversa como variopinto es el carácter social de sus habitantes. La música, el cine, la fotografía y el teatro forman parte indisoluble de la vida cotidiana del barcelonés, siendo ésta última una tradición que desde la Edad Media ha ido forjando el carácter de la ciudad. Los barceloneses, público exigente y participativo, la han tornado una ciudad pionera en la experimentación e innovación teatral. De sus teatros han salido grupos de proyección internacional como *Els Comediants* o *La Fura dels Baus*. Cada verano la ciudad entera se prepara para acoger a su festival más destacado, *El Grec*, dedicado al teatro, a la danza y a la música popular, y cuyo escenario es la

B arcelona's cultural offering is as rich and diverse as the varied social character of its inhabitants. Music, cinema, photography and theater are an essential part of the daily life of the *barcelonés*, the theater being a tradition that has progressively shaped the city's personality since the Middle Ages. The Barcelona public is demanding and participative, and has helped make the city a pioneer in theatrical experimentation and innovation. Internationally renowned groups, like *Els Comediants* or *La Fura dels Baus*, started out in the city's theaters. Each summer the entire city gets ready to host its most well known festival, *El Grec*, dedicated to theater, dance and folk music. In an attempt to bring culture

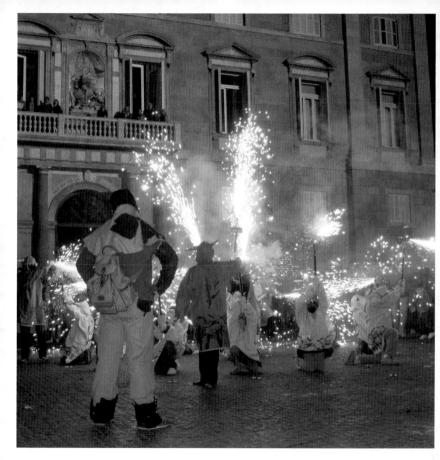

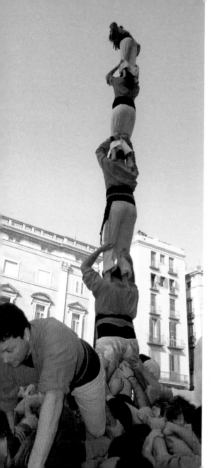
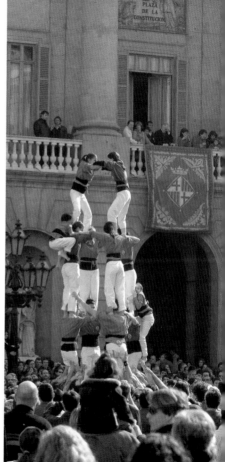

ciudad misma, en un intento por acercar la cultura a todos y cada uno de los ciudadanos. Barcelona ama el teatro en todas sus manifestaciones, y prueba de ello son los cuatro teatros públicos que existen en ella – el Romea, el Poliorama, el Teatre Grec y el Mercat de les Flors–, además del Teatre Nacional de Catalunya y una multitud de pequeños teatros privados que muestran obras de todos los registros.

La música cobra especial importancia en la Ciudad Condal, capital de la ópera en el Estado español: El *Gran Teatre del Liceu*, ubicado en las Ramblas, figura en los grandes circuitos operísticos internacionales. En él se han representado las mejores óperas del repertorio universal y sobre su

to each and every citizen, the setting for this festival is the city itself. Barcelona loves theater in all of its forms; evidence of this are the city's four public theaters –the *Romea*, the *Poliorama*, the *Teatre Grec* and the *Mercat de les Flors*–, as well as the *Teatre Nacional de Catalunya* and a large number of small private theaters that put on all different kinds of shows.

Music is especially important in the *Ciudad Condal*, the opera capital of the Spanish state: the *Gran Teatre del Liceu*, located along the *Ramblas* boulevard, is a stop for the international opera circuit. The best operas worldwide have been represented at the *Liceu*, and on its stage big names in lyric theater, such as

550

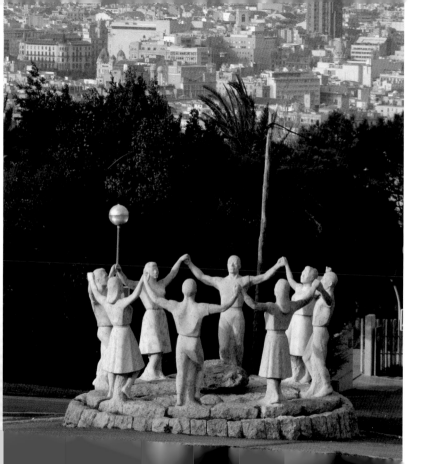

escenario han iniciado carreras brillantes grandes figuras del teatro lírico como Montserrat Caballé, Josep Carreras o Jaume Aragall, entre otros. Construido en 1847, fue devastado por un incendio en el año 1994 y reconstruido con fidelidad al original. Tanto el *Palau de la Música Catalana* – obra maestra del modernismo arquitectónico– como el moderno *Auditori*, que incorpora los últimos adelantos tecnológicos, son testimonio de la veneración que los barceloneses sienten por el pentagrama. Cabe destacar el *Festival Internacional de Jazz* que se celebra anualmente y los macro-conciertos que tienen por escenario el *Palau Sant Jordi,* el *Estadi Olímpic* o el *Palau d'Esports*. Igual que suce-

Montserrat Caballé, Josep Carreras or Jaume Aragall, among others, have begun brilliant careers. Built in 1847, it was devastated by a fire in 1994 and was reconstructed respecting the original design. Both the *Palau de la Música Catalana* –a masterpiece of modernism architecture– and the modern *Auditori*, which has incorporated the latest technological advances, are testimony of the adoration that *barceloneses* feel for music. Also worth noting are the *Festival Internacional de Jazz*, which is celebrated annually, and the huge concerts that are held on the stages of the *Palau Sant Jordi*, the *Estadi Olímpic* or the *Palau d'Esports*. As with theater, the city is also overflowing with small music

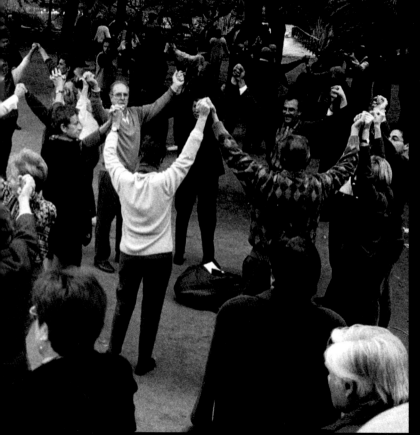

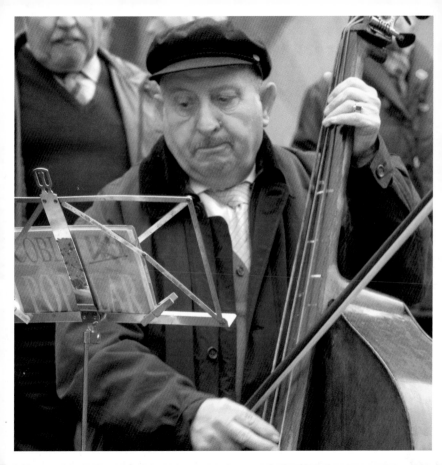

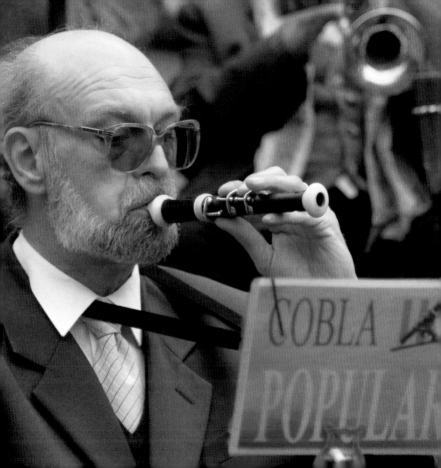

de con el teatro, la ciudad rebosa de pequeñas salas en los que se puede disfrutar de una amplísima oferta de conciertos durante todo el año – la sala *Bikini*, Sidecar, *la Cova del Drac* o *Razzmatazz* son sólo unos pocos ejemplos–.

Barcelona cuenta entre sus festividades aquellas circunscritas al calendario estatal, otras de ámbito catalán y unas cuantas propias de la ciudad. Entre las más importantes se cuentan la de *Sant Jordi*, patrón de Catalunya, fecha en la que el hombre regala a la mujer una rosa y ésta le corresponde con un libro; las fiestas mayores de los diversos barrios barceloneses; la celebración del solsticio de verano en la fiesta de *Sant Joan*, protagonizada por hogueras, petardos, coca y

halls, where people can enjoy a wide variety of concerts throughout the year –the *sala Bikini, Sidecar*, the *Cova del Drac* or *Razzmatazz* are just a few examples–.

Among the holidays that Barcelona celebrates are those of the Spanish state, those of Catalonia and others that are specific to the city. Some of the most important include the feast of *Sant Jordi*, the patron saint of Catalonia, a day when men give women a rose and the women correspond with a book; the celebration of the summer solstice in the feast of *Sant Joan*, which features bonfires, firecrackers, *coca* (similar to a pizza) and *cava* (sparkling white wine); the *Diada Nacional*, a holiday celebrated in all of Catalonia; and the

cava; la *Diada Nacional*, festividad celebrada en toda Catalunya; y las *Festes de la Mercè*, patrona de Barcelona a la que se agasaja durante toda una semana de fiestas, actos culturales y manifestaciones tradicionales– *sardanas*, bailes de *gigantes*, *correfocs* y las torres humanas formadas por los *castellers*–.

Una forma de rendir homenaje al arte es a través de los museos, y los más de veinte que existen en la ciudad confirman la admiración de la Ciudad Condal por todos los aspectos del arte y de la cultura. Algunos de los más relevantes son el *MNAC* (*Museu Nacional d'Art de Catalunya*) – sede de la mejor colección mundial de pintura románica), la *Fundació Miró*, el MACBA o

Festes de la Mercè, the patron saint of Barcelona who is honored during a week of *fiestas*, cultural acts and traditional events –*sardanas* (typical Catalonian dance), dancing giants, *correfocs* (parades of people dressed as devils, with sparks and fire), and human towers made by the *castellers*.

A way of paying homage to art is through museums, and the more than twenty that exist in the city confirm the *Ciudad Condal's* admiration for all aspects of art and culture. Some of the most relevant museums are the *MNAC* (*Museu Nacional d'Art de Catalunya*) –home of the world's best collection of Romanesque paintings–, the *Fundació Miró*, the *MACBA* or *Museu d'Art Contemporani de*

Museu d'Art Contemporani de Barcelona, el *Museo Picasso* –emplazado en un bello palacio gótico restaurado–, la *Fundació Tàpies* o el *Museu de la Ciència*. Barcelona cuenta también con importantes salas de exhibición, especialmente el *Palau de la Virreina*, el *Centre d'Art Santa Mónica* o el *CCCB* que efectúan muestras periódicas del mejor arte catalán, español y universal.

Barcelona, the *Museo Picasso* –located in a beautiful renovated gothic palace–, the *Fundació Tàpies* or *the Museu de la Ciència*. Barcelona also has important exhibit halls, especially the *Palau de la Virreina*, the *Centre d'Art Santa Mónica* or the *CCCB* (*Barcelona Center of Contemporary Culture*), all of which host periodic displays of the best Catalan, Spanish and universal art.

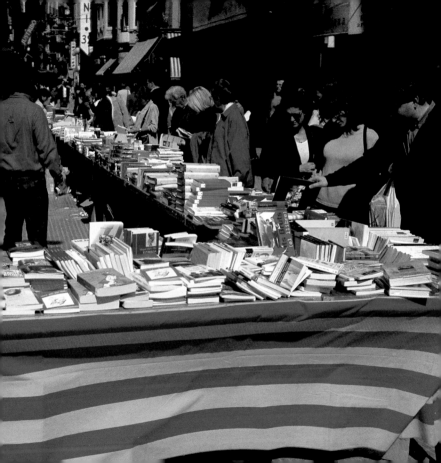

564

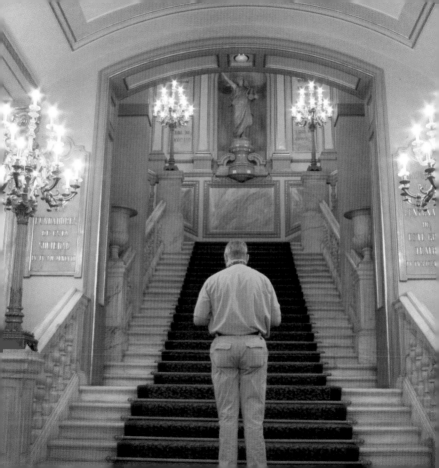

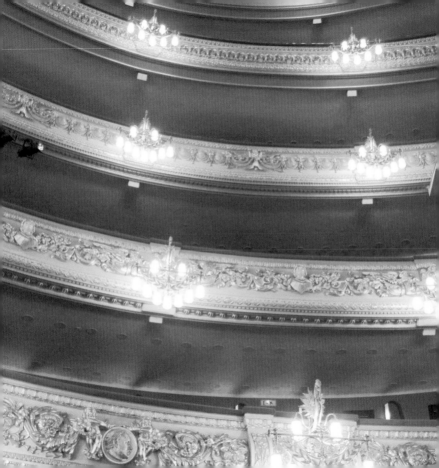

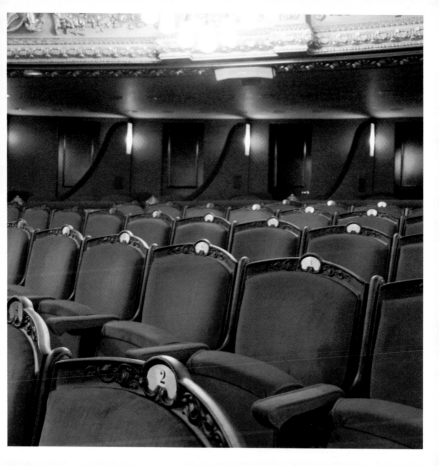

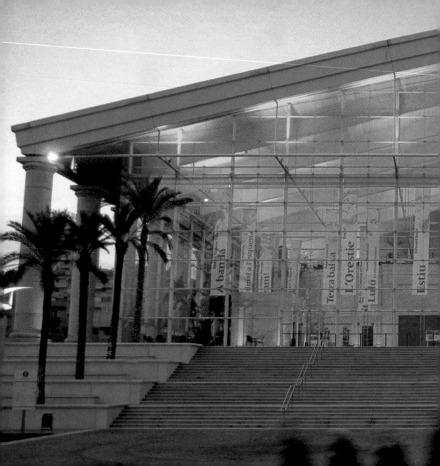

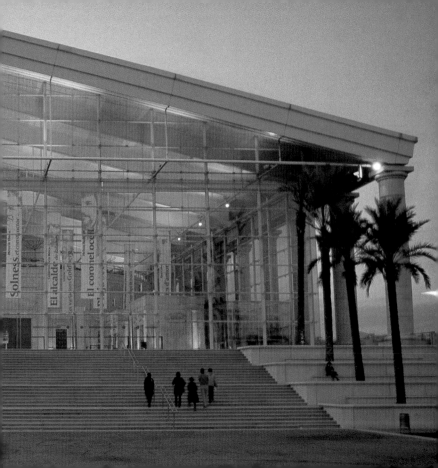

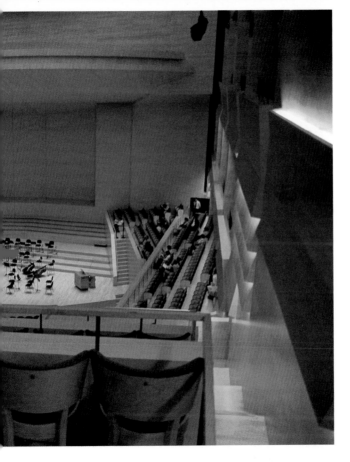

Teatre Nacional

Auditori

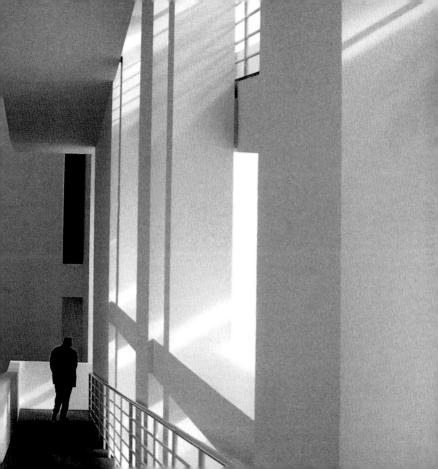

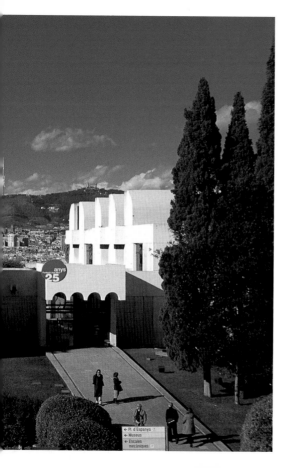

Fundació Miró

A. Abad

M.Anson

T. Badiola

Cabello/
Garceller

E. del Rivero

D. García

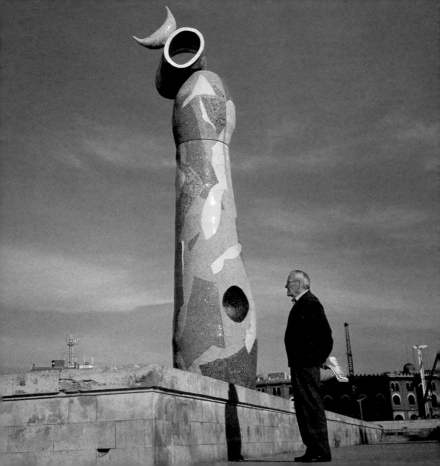

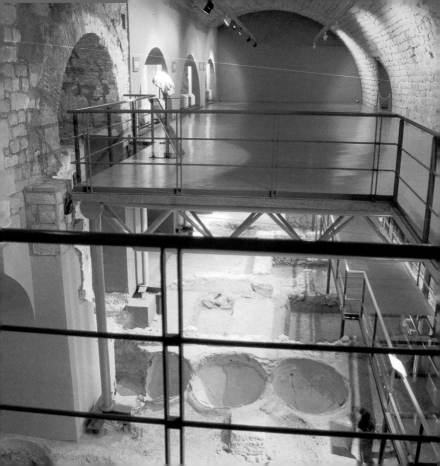

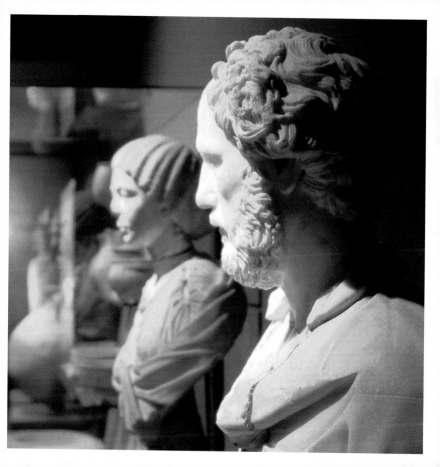

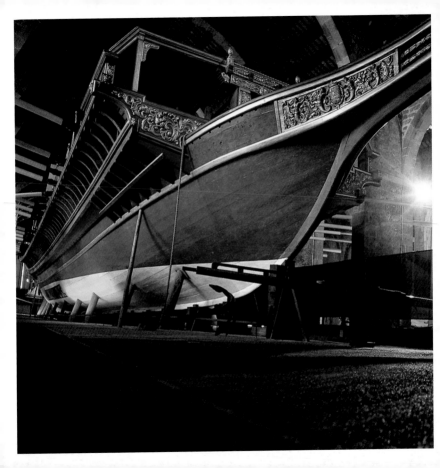

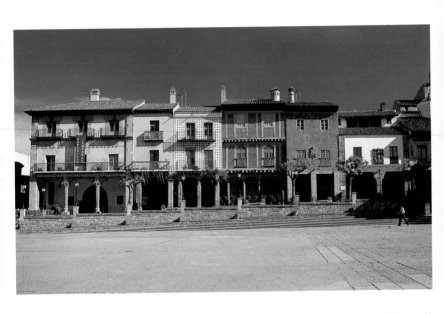

Poble Espanyol

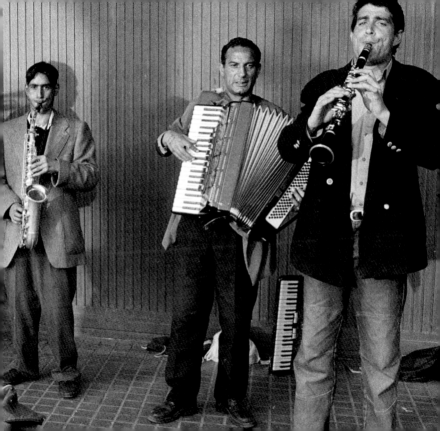

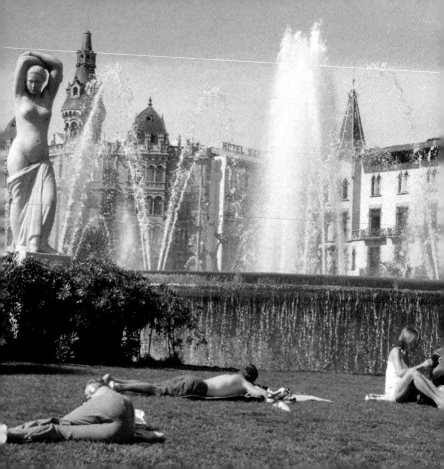

Barcelona
Greenery

Barcelona
Verde

Barcelona es una de las ciudades europeas que cuenta con más espacios verdes y con más arbolado en las calles, sin contar las dos montañas que la delimitan, *Montjuïc* y el *Tibidabo*, tan cercanas a la megalópolis pero ajenas a su tumulto. La montaña del *Tibidabo* forma parte del *Parque de Collserola*, que ocupa una superficie de más de ocho mil hectáreas. La importancia de su patrimonio natural, su estratégica situación en una zona densamente poblada y los valores paisajísticos y patrimoniales han hecho declarar el parque como zona protegida. Muy bien comunicada con la ciudad, Collserola seduce por igual a los amantes del *mountain bike*, del excursionismo y

Barcelona is one of the European cities that has the most green areas and the most trees lining its streets, and this not counting the two mountains that border the city, *Montjuïc* and *Tibidabo*, so close to the megalopolis but so far from its commotion. The *Tibidabo* mountain forms part of the *Parque de Collserola*, which has a surface area of more than eight thousand hectares. The importance of its natural heritage, its strategic location in a densely populated zone, and the scenic and patrimonial value of the area have brought officials to declare the park a protected area. With very good transportation connections to the city, Collserola seduces lovers of mountain biking, hiking

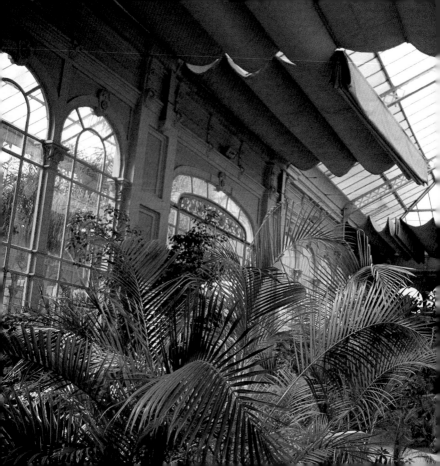

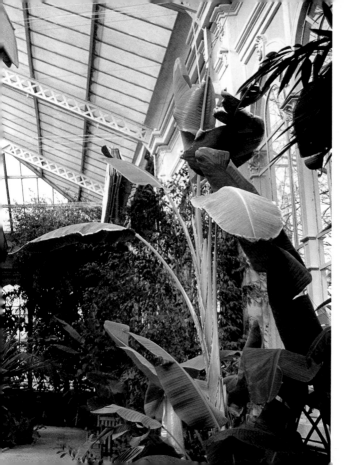

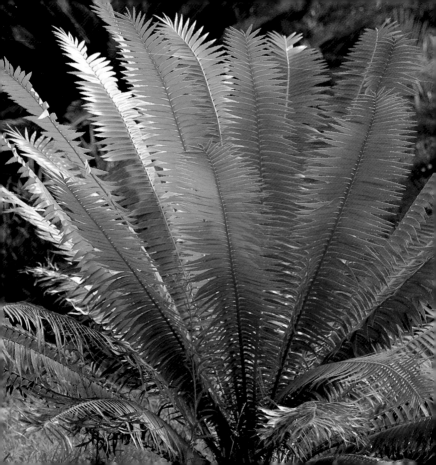

de la equitación. El *Tibidabo* acoge en su cima el templo modernista del *Sagrado Corazón*, así como el parque de atracciones más grande de la ciudad y la torre de telecomunicaciones, obra de Norman Foster. Por su parte, *Montjuïc*, conocida también como la *Montaña Mágica*, se ha consolidado definitivamente como el parque urbano de Barcelona por excelencia desde la construcción de la Anilla Olímpica. *Montjuïc* alberga el *Parc del Migdia* – que con sus 50 hectáreas es el mayor de Barcelona–, en cuyo interior se encuentran el *Jardín Botánico*, los jardines de *Miramar* y el singular *Jardín de las Esculturas*, una original muestra de esculturas de artistas contemporáneos.

and horseback riding alike. At its peak the *Tibidabo* mountain holds the modernist temple of the *Sagrado Corazón* (Sacred Heart), as well as the city's largest amusement park and the Telecommunications Tower, a work of Norman Foster. On the other side of Barcelona, *Montjuïc*, also known as the *Montaña Mágica* (Magical Mountain), has definitively established itself as Barcelona's ultimate urban park since the construction of the Olympic Ring. *Montjuïc* is home to the *Parc del Migdia* –which, with its 50 hectares, is the largest park in Barcelona–, and inside it is the *Jardín Botánico* (Botanical Gardens), the gardens of *Miramar* and the extraordinary *Jardín de las Esculturas*, with an original

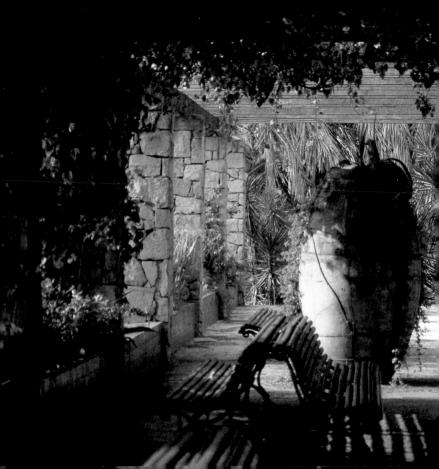

Al caminar por Barcelona, es casi imposible no toparse con alguno de los numerosos parques y jardines de la ciudad, que forman un denso entramado de manchas verdes, como pinceladas de un pintor que las ha ido distribuyendo aleatoria y generosamente, pero a la vez con una sorprendente uniformidad. Los hay actuales – el *Parc del Clot* o el *Parc de la Guineueta*– o históricos– como el *Parc de la Ciutadella*, antiguo complejo militar edificado bajo el reinado de Felipe V y posteriormente derrocado para convertirse en sede de la Exposición Universal de 1888. Sede del *Parlament de Catalunya*, del *Zoo de Barcelona* y del *Museu d'Art Modern*, actualmente es, además, una de las extensiones display of contemporary artists' sculptures.

When walking around Barcelona it is almost impossible not to run into some of the city's numerous parks and gardens, all of which make up a dense network of green spots, like the brushstrokes of a painter who distributes the spots randomly, generously and, at the same time, with surprising uniformity. There are more recent parks –the *Parc del Clot* or the *Parc de la Guineueta*– or historical ones –such as the *Parc de la Ciutadella*, an old military complex that was built under the reign of Felipe V and later torn down in order to make room for the 1888 World's Fair headquarters. Home to the *Parlament de Catalunya*, the

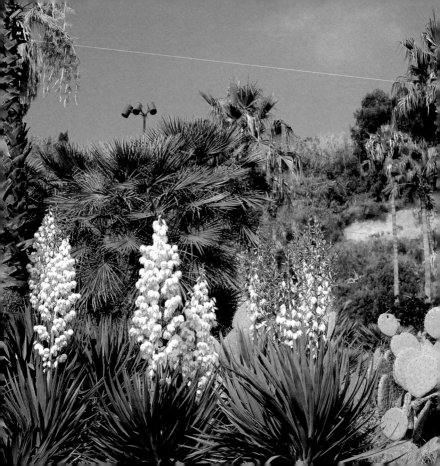

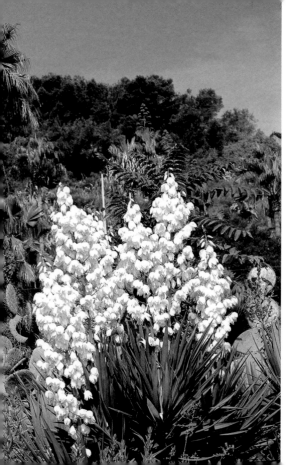

Parc de Joan Miró

ajardinadas predilectas por los paseantes barceloneses. O bien se encuentran parques originarios de fincas particulares, como es el caso de los *Jardines de Villa Amelia*, entre otros muchos. Están los parques que destacan por su vegetación, entre los cuales se incluyen el exótico *Jardín Costa i Llobera* o el *Jardín Mossen Cinto Verdaguer*, o los conocidos por sus espectaculares vistas, especialmente el *Parc del Putxet*, que tiene la sierra de Collserola como escenografía y toda Barcelona a sus pies. Y, ¿por qué no? Los espacios modernistas – entre los que cabe citar esa obra maestra de Gaudí que es el onírico y misterioso *Parc Güell*, un ejemplo admirable de equilibrio entre naturaleza y obra humana– o

Barcelona Zoo and the *Museu d'Art Modern*, it is also currently one of the favorite garden areas for Barcelona walkers. Also to be found are parks that originally belonged to private estates, as is the case of the *Jardines de Villa Amelia*, among many others. Other parks stand out for their vegetation, these include the exotic *Jardín Costa i Llobera* or the *Jardín Mossen Cinto Verdaguer*; or those that are famous for their spectacular views, especially the *Parc del Putxet*, which has the Collserola sierra as its setting, with all of Barcelona at its feet. And, why not? The modernist areas –among which Gaudí's masterpiece deserves special mention, the dreamy and mysterious *Parc Güell*, an

Antic Jardí Botànic

los neoclásicos– el parque más antiguo de Barcelona es, a la vez, uno de los más originales: el *Laberinto de Horta* consta, como su nombre indica, de un auténtico laberinto vegetal formado por cipreses y rodeado de numerosas esculturas clasicistas, a imitación de los jardines de *Versailles*–.

En Barcelona la importancia de las zonas verdes no estriba en el mero hecho de la acumulación, sino en el esfuerzo de dotar a todos y cada uno de los parques de su propia personalidad, garantizando muy variados niveles de tranquilidad para respirar ese silencio verde tan importante para una gran metrópoli.

admirable example of the balance between nature and human work– or the neoclassic spaces –Barcelona's oldest park is, at the same time, one of its most original: the *Laberinto de Horta*, as its name indicates, consists of an authentic vegetable labyrinth, shaped by cypresses and surrounded by numerous classical sculptures, in imitation of the gardens of *Versailles*–.

In Barcelona, the importance of the green areas does not lie merely in their large number, but rather in the effort made to give each and every park its own personality, guaranteeing, in this way, several different types of quiet areas where people can breathe the green silence that is so important in a large metropolis.

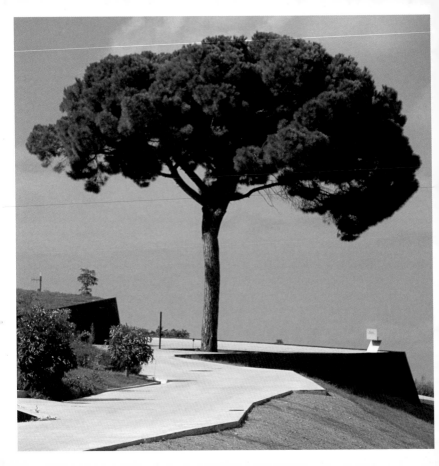

632

Parc de la Ciutadella

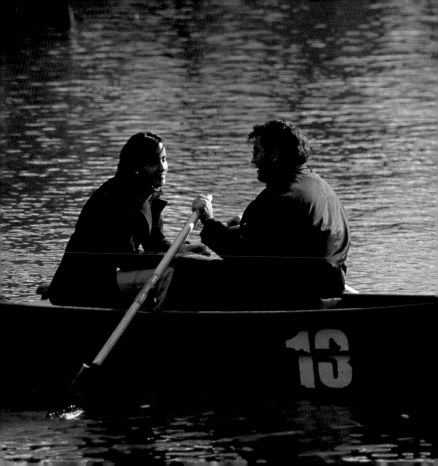

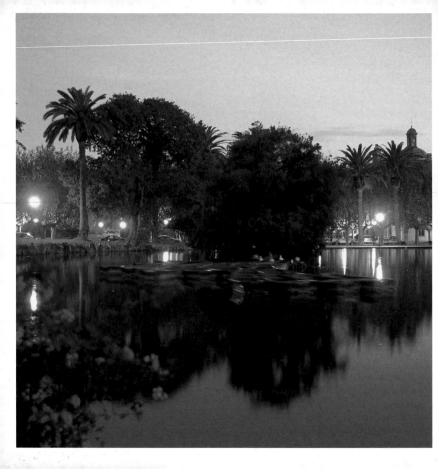

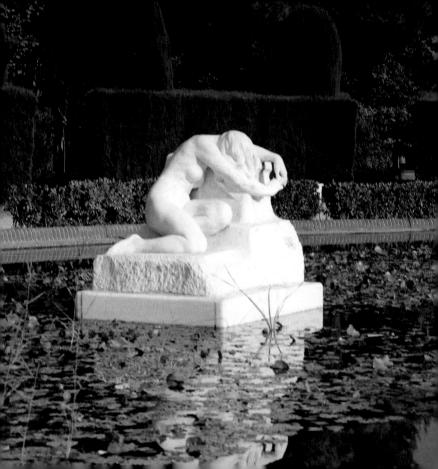

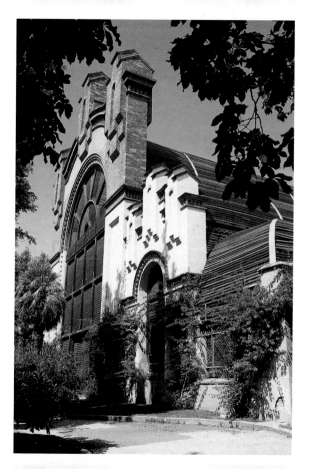

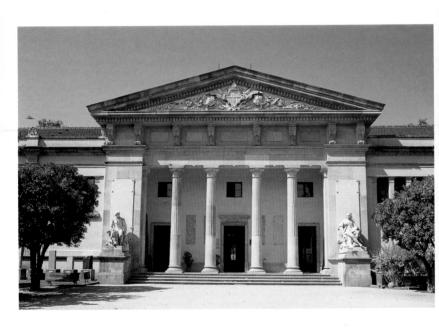

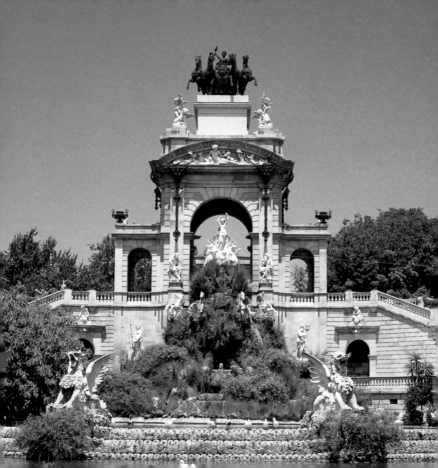

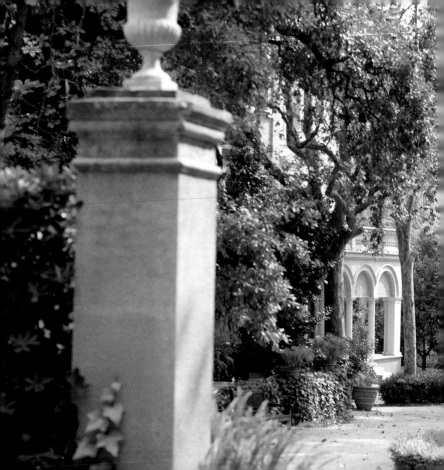

Jardins de la Tamarita

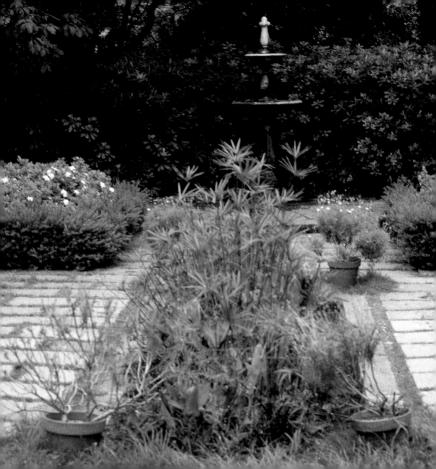

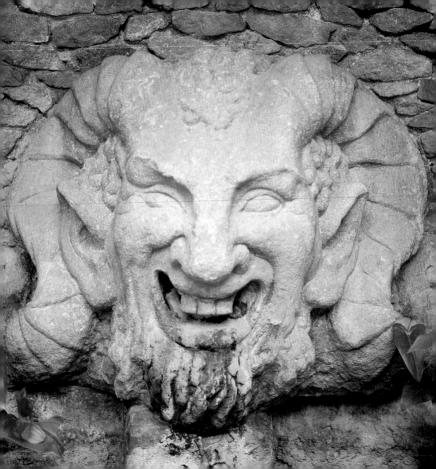

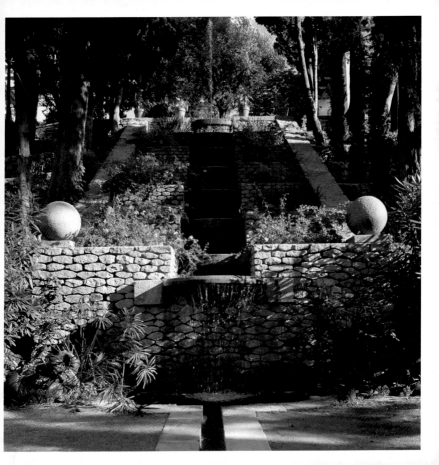

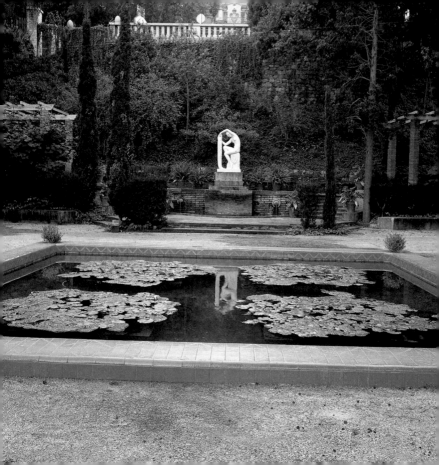

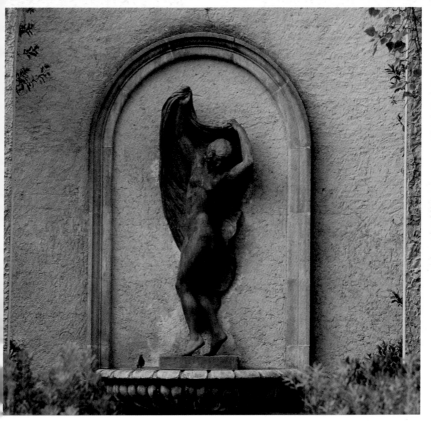

Jardins de Laribal

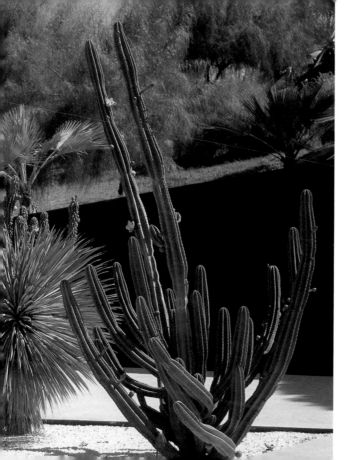

Jardí Botànic

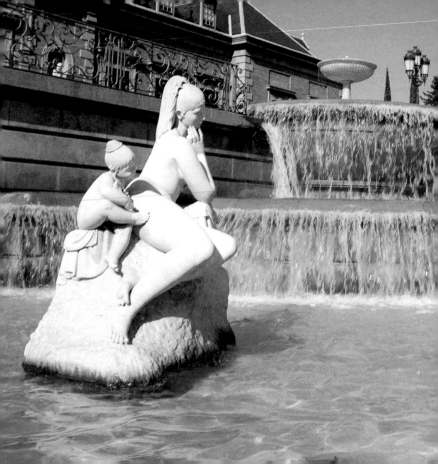

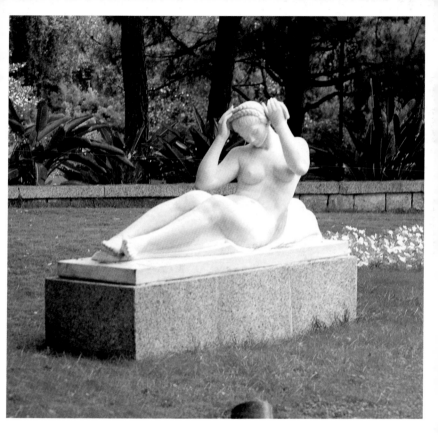

Jardins de Joan Maragall

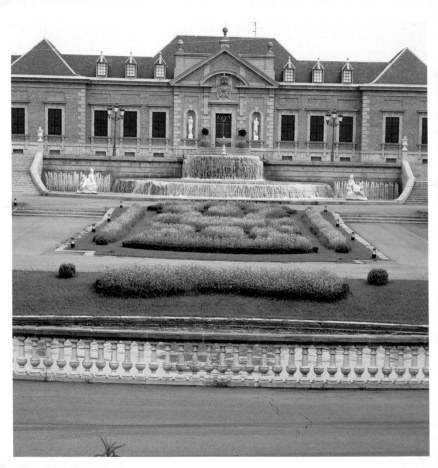

Jardins de Mossèn
Cinto Verdaguer

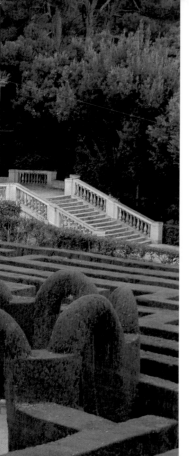

Laberint d'Horta

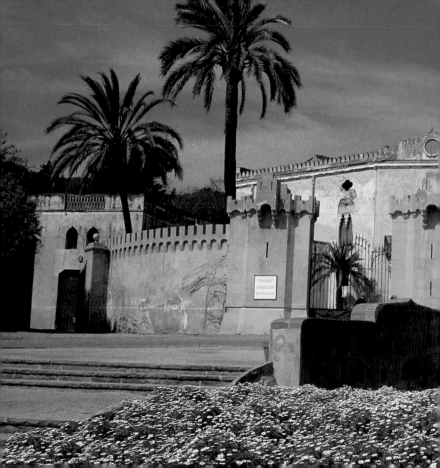

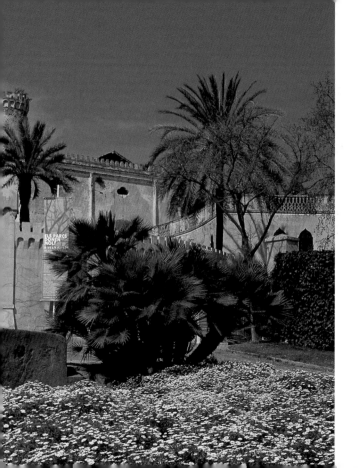

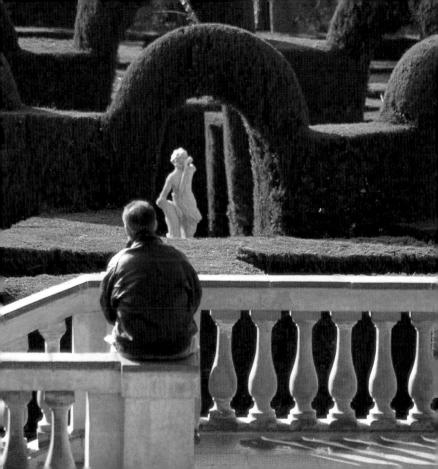

Parc del Litoral

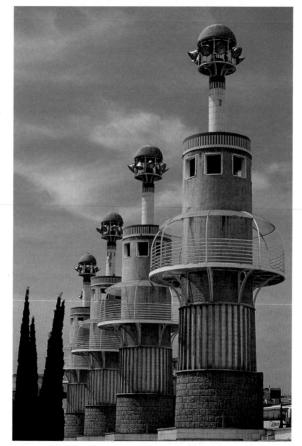

Parc de
l'Espanya
Industrial

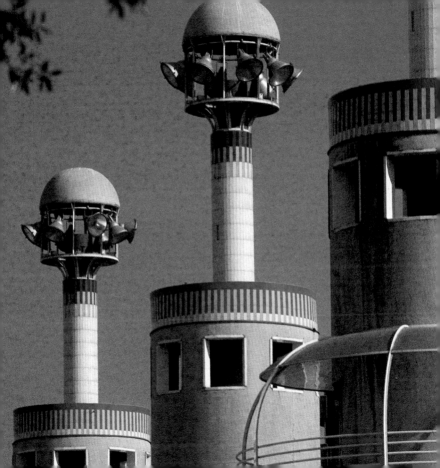

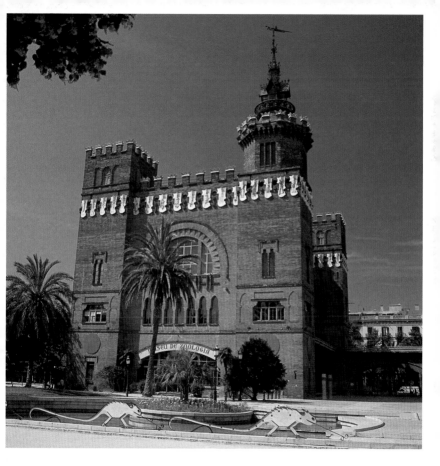

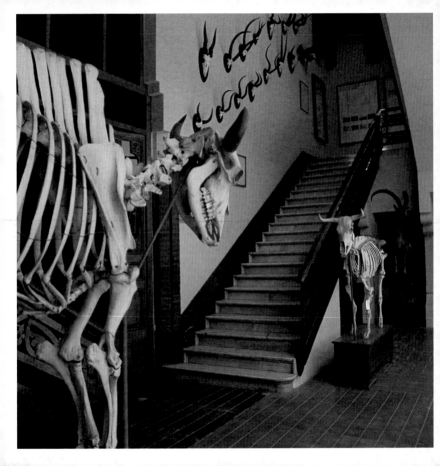

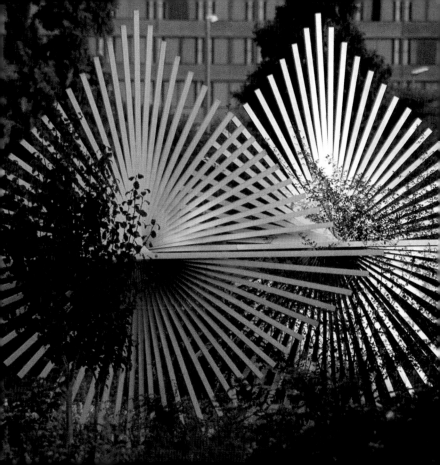

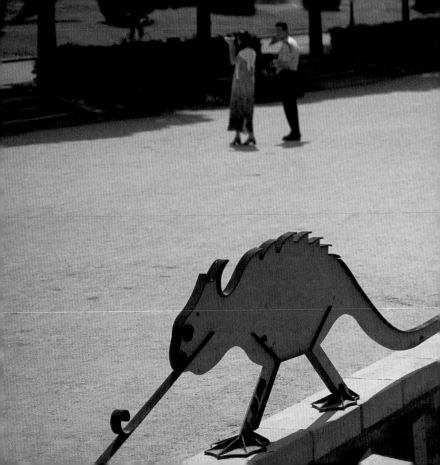

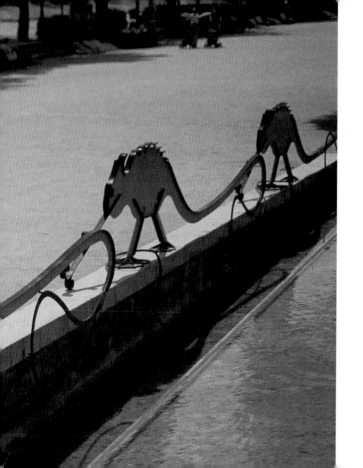

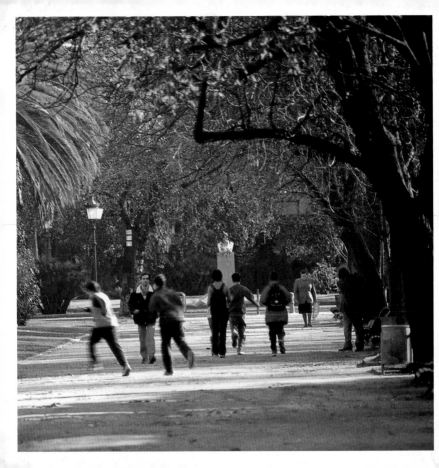

Miquel Tres:

4-8, 13, 16, 19 bottom right / abajo derecha , 22 top left / arriba izquierda, bottom left / abajo izquierda, 26-28, 35, 38-41, 44-45, 48-55, 58-59, 62, 64-65, 70-72, 74-93, 96-101, 104-113, 115, 119-121, 126-140, 150-155, 158-159, 163-164, 174-177, 180-193, 196-201, 208-265, 268-276, 279, 286 top left / arriba izquierda, bottom left / abajo izquierda, bottom right / abajo derecha , 291-300, 312-317, 320-323, 336-345, 352-355, 364-365, 374, 376-377, 380, 384-387, 396-397, 405-407, 418-423, 427-429, 433-453, 456-457, 460-465, 468-469, 472-477, 480-481, 484-485, 488-489, 491, 494, 498-501, 506, 510-535, 540-548, 556-557, 563, 566-568, 572-578, 580-581, 590-594, 596-601, 607-645, 648-679, 682-687, 689-701

Alejandro Bachrach:

10-11, 19 top left / arriba izquierda, bottom left / abajo izquier-da, top right / arriba derecha , 22 top right / arriba derecha, bot-tom right / abajo derecha , 30-33, 36-37, 42-43, 46, 56-57, 60-61, 63, 66-69, 73, 94-95, 102-103, 114, 116-118, 122-125, 141-149, 156, 160-161, 166-173, 178-179, 195, 202-207, 266-267, 277-278, 280-285, 286 top right / arriba derecha , 287-289, 303-311, 318-319, 324-335, 346-351, 356-362, 366-373, 375, 378-379, 381-383, 388-395, 398-404, 408-417, 424, 430-431, 454-455, 459, 466-467, 470-471, 478, 482-483, 486-487, 490, 492-493, 495-497, 502-505, 507-509, 536-539, 550-555, 558-561, 565, 569-571, 579, 582-589, 595, 602-605, 646-647, 680-681, 688

We would like to thank Paco Asensio for making this project possible.